구보의 구보

仇甫의 九步

구보의 구보

「소설가 구보 씨의 일일」 연재 90주년 기념

박태원과 이상, 1930 경성 모던 보이

소전
서가

仇甫의 九步

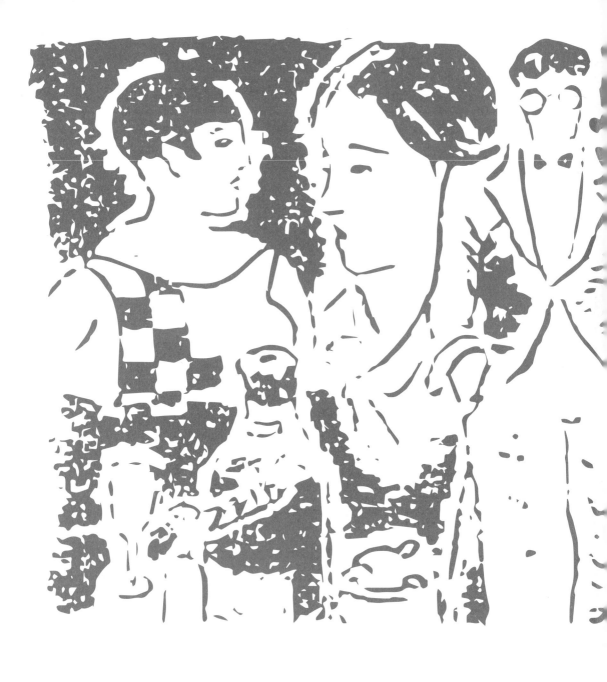

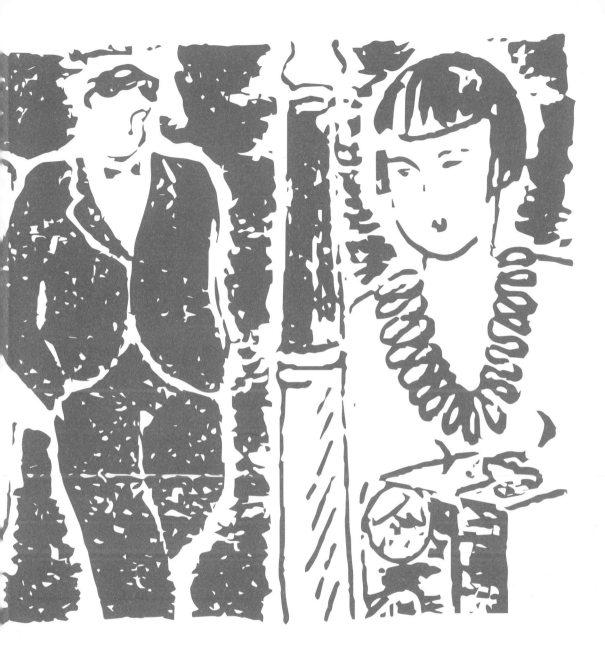

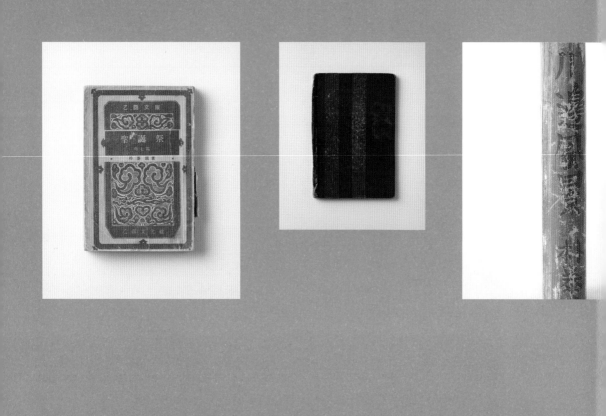

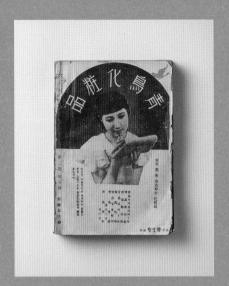

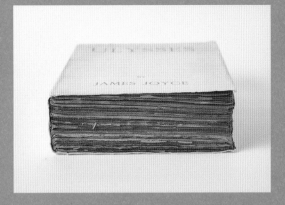

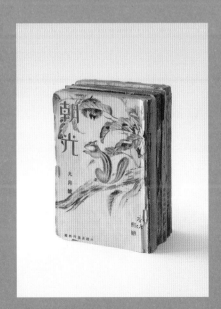

聖誕祭

열집색씨

五月의 薰風

산흘굼은 봄ㅅ날

疲勞

딱한사람들

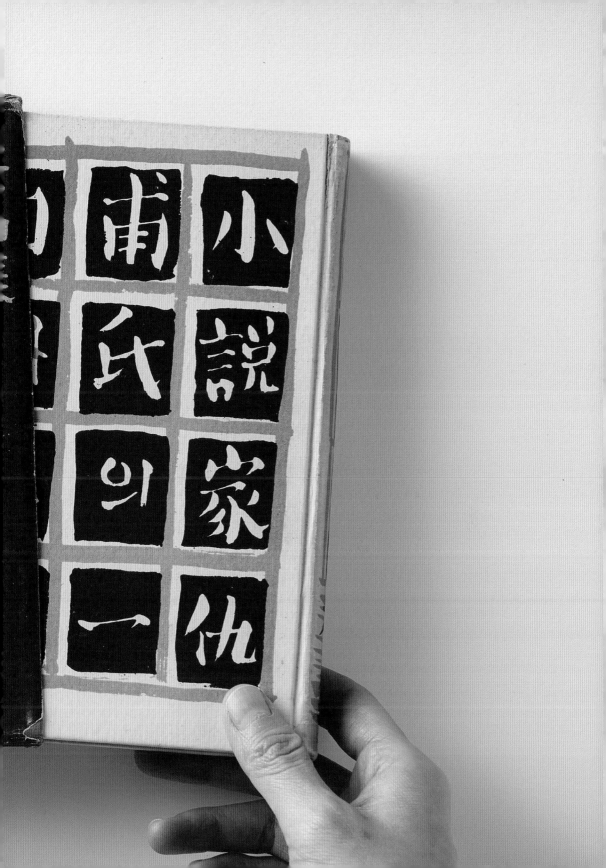

川邊風景

朴泰遠 著

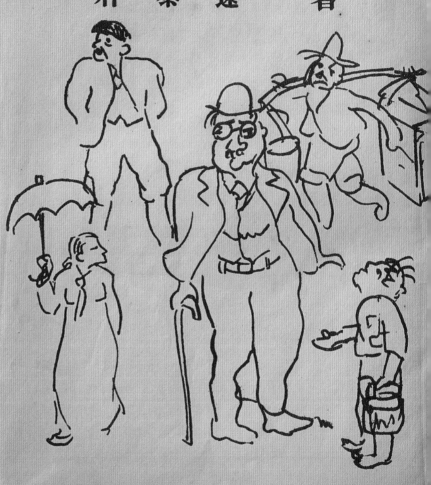

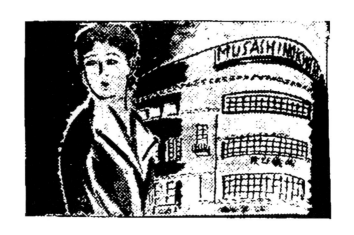

16

17

전시 기획의 글

구보仇甫는 걷는다. 직업과 아내를 갖지 않은, 구보는 걷는다. 직업과 아내를 갖지 않은,
스물여섯 살 아들, 구보는 걷는다. 소설 속의 구보가 걸으며 하는 일은 <보는 것>이다. 경성
시내에서 구보가 보는 것들은 전차, 화신상회, 린네르 쓰메에리 양복을 입은 사내, 황금
브로커들 그리고 끽다정과 같은 전통적 공간에 들어서기 시작한 신문물들이다. 변화하는
근대 도시에 거주하는 도시인의 행위 유형 중 하나인 <산책자>를 자처한 구보는 자본에
의해 새로 구축되고 있는 세상에서 산책으로 <모데로노로지오modernology>*를 실현하고
있다.

<도시 산책자> 개념의 기원은 프랑스 시인 보들레르Charles Baudelaire가 19세기 말
파리에서 보았던 <플라뇌르flâneur>**에 가 닿는다. 거리에 고급 상점과 대형 백화점이
들어서던 파리, 그 도시 공간을 관조하며 누비던 이들을 보들레르는 플라뇌르라 명명했다.
19세기 말 근대 도시로 진입하던 도시 공간은 이미 자본주의의 질서에 의해 변모
중이었고, 산책자들은 그 광경들 사이로 한가로이 걸었다. 20세기 경성의 구보도 그런
도시 산책자이다.

베냐민Walter Benjamin이 『아케이드 프로젝트Das Passagen-Werk』에서 분석하는
아케이드 상점을 거니는 파리 산책자들과는 달리, 경성 산책자들의 시선은 단순히
늘어선 새로운 문물에 가닿는 것에서 그치지 못한다. 그 너머 조국이 처한 식민지로서의
현실에서 마주하는 비애와 우울 때문이다. <가난한 소설가와, 가난한 시인과… 어느
틈엔가 구보는 그렇게도 구차한 내 나라를 생각하고 마음이 어두웠다.>*** 사소설적
면모가 강하게 드러나는 이 작품 「소설가 구보 씨의 일일」에서 구보가 어슬렁거리며
보내는 시선을 따라가 보면 수도 경성의 활기 띤 모습과 그 거리를 거니는 다양한 모습의
인간들이 보인다. 그러나 곧 구보가 우울한 모습으로 돌아갈 수밖에 없었던 것은 모자를
쓰고 린네르 쓰메에리 양복을 입은 사내의 <눈> 때문이다. 식민지 조선이라는, 폐쇄되고
감시당하는 이곳을 자유로이 떠날 수 없는 사람들의 병든 속내를 소설은 압축적으로
그린다.

소전서림 북아트갤러리 「구보의 구보」 전시 공간 구성의 키워드는 <산책>이다. 경성
거리를 걸었던 <구보仇甫>의 <구보九步>를 약 100년 뒤인 이곳에서 제안한다. 관람객은
구보가 걸었던 주요 기점인 아홉 곳을 당시의 산책자 시선으로 바라볼 수 있다.
이 전시에서 박태원의 작품만큼 흥미로운 해석의 대상이 되는 것은 소설이 연재될 때
삽입되었던 <하융>의 삽화이다. 모던한 건축적 상상력을 작품 속에서 자유롭게 펼쳤던

이상은 이 삽화를 그릴 때 역시 소설 속 이야기를 담아 내면서도 그 자체로 자기 세계를 완성해 독립된 작품을 선보였다. 삽화들은 새로운 문물이 유입되던 당시를 엿볼 수 있는 타임머신이기도 하며, 새 문물에 민감하게 반응하던 한 예술가의 모습에 숨어 있는 다양한 코드가 되기도 한다.

이 전시에서는 박태원의 중편 「적멸」에서 저자가 직접 그린 삽화도 소개한다. 「적멸」은 「소설가 구보 씨의 일일」보다 4년 앞서 『동아일보』에 연재되었던 작품으로, 연재 초반에는 청전 이상범이 삽화를 그렸으나 중반 이후부터는 박태원이 직접 그렸다. 소설 속 장면을 설명하는 데에 충실했던 청전 이상범의 사실적 삽화와 달리, 박태원의 삽화가 보여 주는 상징·추상적이자 초현실적인 이미지들을 보자면 박태원은 소설가로서 뿐만 아니라 삽화가로서도 당시의 주된 경향과는 다른, 특별한 시선과 안목을 가졌음을 확인할 수 있다. 소설의 분기점이 되는 〈경성역〉 장면은 미술가 최대진과 시인 송승언이 각자의 예술 세계를 관통한 작품으로서 전시장에서 새롭게 선보인다. 최대진은 우리가 익히 알고 있는 시공간의 역사적 장면을 스냅 사진 찍듯 그려 내 환기시키는 작업을 한다. 「경성역 오후 3시」 벽화는 우리의 현재적 일상이면서 동시에 역사성을 내포한 공간의 시간적 중첩을 보여 주고, 그것을 관통한 기억을 소환해 시간 여행이 가능한, 움직이는 경성역을 재현했다. 송승언은 2022년 출간한 『직업 전선』에서 과거, 현재, 미래를 가로질러 노동 현장에서 꿈꾸듯 일하고 있는 인물들의 이상한 현실과 상상이 뒤섞인 흥미로운 이야기들을 들려주었는데, 이번 전시에서도 그 형식을 빌어 소설의 등장인물을 재해석해 현실-허구-상상이 뒤섞인 6편의 흥미로운 「경성 직업 전선」을 소개한다. 전시장 가운데에 위치한 원형 타워는 구보이 〈내면〉이자, 그이 친우였던 이상이 소설 『날개』에서 주인공이 미쓰코시 백화점 꼭대기에서 〈회탁의 거리〉를 내려다보는 장면을 표현한 것이다. 그 높은 곳은 미셸 푸코Michel Foucault가 『감시와 처벌Surveiller et punir』에서 서술한 〈패놉티콘panopticon〉 즉, 〈감시자〉의 시선이 위치한 곳이다. 그곳에서 내려다보이는 것은 내 의지대로 살기 힘들었던 시대의 인간군상 혹은 경성 시내를

* 고현학考現學. 현대의 경향·풍속·세태·유행을 탐구하는 학문이나 그 태도를 말한다.

** flâneur. 불어의 flâner(한가로이 거닐다)의 명사형.

*** 박태원, 『소설가 구보씨의 일일』(서울: 문학과지성사, 2005), 147면.

어슬렁거리던 작가의 모습일 것이다. 어쩌면, 그 어디에 우리 모습도 자리할 것이다.
본 전시는 <외로움과 애달픔 그리고 고독> 속에서도 <근대>라는 가보지 않은 시간의 선형
위에서 새로운 예술을 찾아 고뇌했던 이들의 여정을 모색하는 산책이 될 것이다. 어쩌면
1934년 8월, 경성을 거닐던 모던 보이이자 <좋은 소설>을 쓰기 위해 골몰했던 구보를
만날 수도 있겠다.

　　　　황보유미
　　　　소전서림 관장

23

저자

박태현 이상

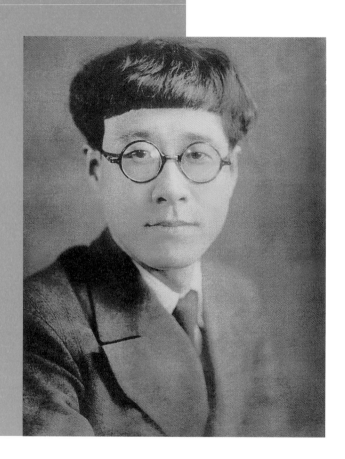

경성의 모던 보이, 박태원

모험을 마다하지 않은 모더니스트. 1909년 서울에서 태어났다. 유년기에는 『춘향전』, 『심청전』 등 조선의 고소설을 탐독하며 작가의 꿈을 키웠다. 17세에 이르러서는 서양 문학에 관심을 기울였고, 당대 최고의 문인이었던 춘원 이광수에게 문학 수업을 듣는다. 같은 해인 1926년 시 「누님」으로 문단에 데뷔했다. 1930년 21세에 일본 도쿄 호세이대학 예과에 입학하였으나 1년 만에 중퇴했다. 비록 짧았지만 일본 유학 시절은 그의 예술적 행보에 큰 영향을 미쳤다. 이 시절 「반년간」을 비롯해 도쿄를 배경으로 다수의 단편소설을 썼다. 같은 해에 단편 「수염」을 『신생』 10월호에 발표하며 소설가로서 본격적인 활동을 시작했다. 1933년 순문학적 목표로 결성된 구인회에서 이태준, 이상, 김기림, 정지용, 김유정 등과 함께 문학적, 예술적 교류를 활발히 했다. 이후 1934년 「소설가 구보 씨의 일일」을 신문에 연재하고, 1936년 장편 「천변풍경」을 발표함으로써 일제 강점기 경성의 세태를 모더니스트의 시선으로 담아냈다. 1939년에서 한국 전쟁 이전에 이르기까지 중국 고전 소설을 탐독하고 번역하였는데, 이러한 경향은 훗날 『조선독립순국열사전』(1946)을 출간하는 등 한국의 영웅과 그 서사에 집중하는 데에 영향을 미친 것으로 보인다. 1950년 한국 전쟁 발발 후 월북했다. 그 이후에도 평양문학대학 교수 취임과 더불어 국립고전예술극장 전속 작가로 활동하는 등 문학 활동을 이어 나갔다. 『갑오농민전쟁』 3부작의 집필을 위해 동학농민운동에 대한 자료를 모았고, 1965년에는 그 전편 격인 『계명산천은 밝아오느냐』를 출간했다. 1968년 뇌출혈로 쓰러진 후 병상에서도 집필은 계속되었다. 1986년 부인 권영희의 도움을 받아 구술로 『갑오농민전쟁』 3부작을 완간하였다. 같은 해 끝내 병상에서 일어나지 못하고 타계했다. 월북을 이유로 분단 이후 그의 작품은 금기시되었으나 1988년 월북 작가 해금 조치와 함께 다시 국내 문단과 독자의 품으로 돌아오게 되었다.

1909년 출생	12월 7일(음력) 경성부 다옥정 7번지(지금의 중구 다동)에서 약국을 경영하던 박용환과 남양 홍씨의 4남 2녀 중 차남으로 출생. 등 한쪽에 커다란 점이 있다 하여 점성點星로이라 불림.
1915년 6세	큰할아버지 박규병으로부터 『천자문』과 『통감』 등 한문 수학.
1918년 9세	8월 14일 태원泰遠으로 개명. 『춘향전』, 『심청전』 등 고소설을 탐독함. 경성사범부속보통학교 입학.
1922년 13세	경성사범부속보통학교 졸업. 경성제일고등보통학교 입학.
1923년 14세	4월 15일 『동명東明』〈소년 칼럼〉에 작문 「달마지」 당선. 문학 동아리를 만들어 창작 활동에 몰두함.
1925년 16세	『조선일보』에 시 「할미꽃」 발표.
1926년 17세	의사인 숙부 박용남의 소개로 백화 양건식에게 한학 수업을 받음. 이화학당 교사 고모 박용일의 소개로 춘원 이광수에게 문학 수업을 받음. 3월 『조선문단』에 시 「누님」이 당선되어 문단 데뷔. 『동아일보』와 『신생』 등에 시·평론을 발표하면서 톨스토이, 셰익스피어 등 서양 문학 탐독.
1927년 18세	경성제일고보 휴학 후 문학에 전념. 과도한 독서와 불규칙한 생활로 시력 악화. 『조선문단』에 「병상잡설」, 「시문잡감」 등 발표.
1929년 20세	경성제일고보 졸업. 몽보夢甫, 박태원泊太苑 등의 필명으로 『동아일보』와 『신생』 등에 소설(「무명지」, 「최후의 모욕」, 「해하의 일야」 등), 시(「외로움」 등), 평론, 번역물 등 발표.
1930년 21세	도쿄 호세이대학 예과 입학. 『신생』에 단편소설 「수염」을 발표하며 본격적으로 문단 데뷔. 『동아일보』에 단편소설 「적멸」을 연재하며 14회부터 스스로 삽화를 그림(13회까지는 청전 이상범이 그림). 같은 신문에 소설 「꿈」 발표.
1931년 22세	도쿄 호세이대학 예과 2학년 중퇴 후 귀국. 서구 모더니즘과 개인의 자아의식을 탐구하는 신심리주의 문학에 심취. 『신생』에 단편소설 「회개한 죄인」 발표.
1933년 24세	이상, 박팔양과 함께 구인회에 가입하여 핵심 동인인 이태준 등과 활발히 교유. 도쿄 유학 생활 당시의 체험을 바탕으로 『동아일보』에 중편소설 「반년간」을 연재하며 스스로 삽화를 그림. 11월부터는 『매일신보』에 소년 소설 「영수증」을 연재하면서, 근대화로부터 소외된 소년 주인공을 통해 경성에 뿌리내린 식민지 자본주의를 비판.
1934년 25세	『조선중앙일보』에 「소설가 구보 씨의 일일」 연재. 이때 같은 신문에 「오감도」를 연재하던 이상이 〈하융河戎〉이라는 이름으로 삽화를 그림. 10월 24일 보통학교 교사 김정애와 결혼. 구인회 주최 〈시와 소설의 밤〉에서 〈언어와 문장〉 강연.
1935년 26세	구인회 주최 〈조선신문예강좌〉에서 〈소설과 기교〉, 〈소설의 감상〉 강연.
1936년 27세	종로6가 청계천변으로 이사. 『조광』에 「천변풍경」 연재.
1937년 28세	『조광』에 「속 천변풍경」 연재.
1938년 29세	단편집 『소설가 구보 씨의 일일』, 장편소설 『천변풍경』 출간.
1939년 30세	예지동으로 이사. 창작집 『박태원 단편집』 출간. 중일전쟁(1937)이 발발하고 일제에 의한 황국 신민화 정책이 노골화되자, 지략을 갖춘 영웅이 고난을 극복하는 고전문학의 서사에 관심을 갖게 됨. 중국 고전 소설 열두 편을 번역·약간 개작하여 『지나 소설집』을 출간(〈지나〉는 〈china〉의 음역어).
1940년 31세	돈암동 487-22에 대지를 마련하고 직접 설계해 집을 짓고 이사.

1941~1945년 32~36세	원고료만으로 어렵게 생활을 이어 나가던 와중 「음우」(1940), 「채가」(1941), 「재운」(1941) 등 자화상 계열의 소설을 연달아 발표하며 문학을 예술이 아닌 생활 수단으로 삼게 된 자기 자신에 대해 불안감을 토로함. 친일 문학 단체 조선문인보국회에 가담하여 「아세아의 여명」(1941), 『군국의 어머니』(1942)를 발표하고 『매일신보』에 「원구」를 연재하며 대일 협력. 한편으로는 고전 번역에도 열중하여 「신역 삼국지」(1941)와 「수호지」(1942) 등 고전 번역물 발표. 해방 후 조선문학건설본부 소설부 중앙위원회 조직 임원으로 선정.
1946년 37세	조선문학가동맹 집행위원으로 피선(조선공산당의 요구로 조선문학건설본부와 조선프롤레타리아문학동맹이 통합하여 발족한 단체). 식민지 시기 역사에 대한 철저한 반성을 토대로 한국의 국권 피탈 과정과 독립운동가 민영환, 안중근, 이준, 이재명 등의 일생을 그린 『조선독립순국열사전』 출간. 동시에 중국 고전 문학이 아닌 한국의 역사에서 <민중 영웅>을 발굴하고자 노력함. 임술농민봉기(1861)부터 동학농민운동(1894)의 신호탄이 된 고부농민봉기(1894)까지의 역사를 다룬 단편소설 「고부민란」 발표.
1947년 38세	의열단장 약산 김원봉과의 인터뷰를 토대로 집필한 『약산과 의열단』 출간.
1948년 39세	성북동으로 이사. 운보 김기창의 장정으로 『충무공이순신장군』 출간. 12월 국가보안법 제정 이후 보도연맹에 가입하여 전향 성명서 발표.
1950년 41세	한국 전쟁 중 이태준과 안회남을 따라 월북. 북한측 종군 작가로 활동.
1952년 43세	종군 작가로 참전한 낙동강 지구 전투에서의 체험을 바탕으로 「조국의 깃발」 발표.
1953년 44세	평양문학대학 교수 취임. 국립고전예술극장 전속 작가로 활동. 김아부, 조운과 함께 『조선 창극집』 출간.
1956년 47세	정인택의 전 배우자 권영희와 재혼. 이후 남로당계로 몰려 숙청되면서 6개월간 작품 활동을 금지 당함. 지배층의 횡포 및 그에 대한 농민들의 저항 과정을 그려 냄으로써 사회주의 혁명의 필연성을 설파한 『갑오농민전쟁』을 3부작으로 구상하고 동학농민운동에 관련된 자료들을 수집·정리.
1960년 51세	임진왜란 당시 이순신의 활약을 다룬 『임진조국전쟁』 출간.
1964년 55세	삼국지를 번역한 『삼국연의』 전6권 완간.
1965년 56세	<혁명적 대창작 그루빠>의 통제 아래 『갑오농민전쟁』의 전편인 『계명산천은 밝아오느냐』 1권 집필·출간. 양안 시신경 위축증과 색소성 망막염 판정으로 실명.
1966년 57세	『갑오농민전쟁』의 1부 『계명산천은 밝아오느냐』 2권 출간.
1968년 59세	고혈압에 의한 뇌출혈로 쓰러짐.
1972년 61세	반신불수가 된 후 원고지 모양의 특수 틀을 이용해 원고를 쓰다가, 부인 권영희에게 구술하여 받아쓰게 하는 방식으로 『갑오농민전쟁』 집필.
1977년 68세	부인 권영희의 도움으로 『갑오농민전쟁』 1부 출간.
1978년 69세	『갑오농민전쟁』 1부가 김일성에게 역사 소설로서 찬사를 받음. 국기훈장 1급 수여.
1980년 71세	부인 권영희의 도움으로 『갑오농민전쟁』 2부 출간.
1981년 72세	구술 능력 상실. 수기 「나의 작가 수첩에서」 발표.
1986년 77세	7월 10일(음력 6월 4일) 저녁 9시 30분 평양시 중구역 대동문동에서 사망. 같은 해 12월 20일 『갑오농민전쟁』 3부가 박태원·권영희 공저로 출간.

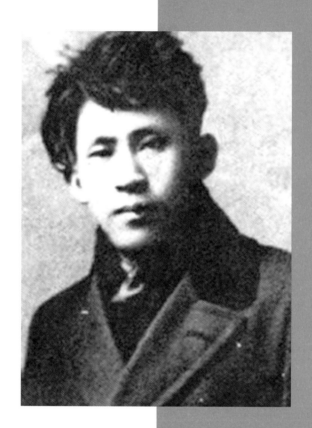

박제가 되어 버린 천재, 이상

언제나 우리를 앞질러 나가는 작가. 1910년 서울에서 태어났다. 본명은 김해경. 화가 지망생이었으나 당시 경성에 미술을 전문적으로 배울 수 있는 곳이 없어 경성고등공업학교 건축과에 입학한다. 입학 당시 오랜 친구인 화가 구본웅이 건네준 화구 상자를 보고 훗날 널리 알려지게 될 이름 〈이상李箱〉을 짓는다. 수석으로 졸업한 후 19세부터 조선 총독부 내무국 건축과에서 건축 기사로 일했다. 20세가 되던 1930년, 잡지 『조선』에 장편 「12월 12일」을 연재하며 문단에 등장했다. 1931년 건축 잡지 『조선과 건축』에 일본어 시 「이상한 가역반응」 등 20여 편을 발표한다. 그해 폐결핵 진단을 받는다. 1933년에는 건축 기사를 그만두고 종로 1가에서 다방 〈제비〉를 직접 운영한다. 이때 구인회 구성원이었던 이태준, 김기림, 박태원 등과 교류하며 친목을 쌓았고, 정식으로 구인회 멤버가 된다. 이때부터 「꽃나무」, 「이런 시」 등 한국어 시를 발표한다. 1934년 박태원의 「소설가 구보 씨의 일일」이 『조선중앙일보』에 연재될 때 〈하융河戎〉이라는 이름으로 삽화를 그린다. 같은 지면에 자신의 시 「오감도」 역시 연재했는데, 독자들의 거센 반발로 연재가 중단되었다. 그럼에도 문단에서는 새로운 형식적 실험으로서 높이 평가받았다. 1935년 구본웅의 소개로 창문사에서 일하게 되면서 구인회 동인지 『시와 소설』 편집 및 발간에 활약한다. 1936년 변동림과 결혼 후 홀로 일본으로 건너간다. 이듬해 〈불령선인〉이라는 죄목으로 일본 경찰에 체포 및 구금되었고, 이때 폐결핵 병세가 악화된다. 결국 1937년 도쿄제국대학 부속 병원에서 27세의 나이로 눈을 감는다. 사후 유고작으로 발표된 「종생기」에서 이상은 자신 〈이상〉을 주인공으로 등장시켜 죽음을 예감한 스스로의 마지막을 보여 준다.

1910년 출생	8월 20일(음력) 호적상 경성부 순화방 반정동 4통 6호에서 이발소를 경영하던 부 김영창과 모 박세창의 2남 1녀 중 장남으로 출생. 실제 출생지는 종로구 사직동 165번지로 알려져 있음. 본명은 김해경金海卿.
1913년 3세	구한말 관립 공업전습소 금공과 제1회 졸업생인 백부 김연필의 집(통인동 154번지)으로 옮겨 그곳에서 성장함.
1917년 7세	누상동에 있었던 신명학교에 입학. 나중에 화가가 되는 구본웅을 동기생으로 만나 교제.
1921년 11세	신명학교 졸업. 조선불교중앙교무원에서 경영하는 동광학교에 입학. 이듬해 동광학교가 보성고등보통학교와 합병되자 보성고보에 편입. 당시 이상의 보성고보 동기생으로는 임화, 이헌구 등이, 1년 후배로는 김기림, 김환태 등이 있었음.
1926년 16세	보성고보 졸업. 그림을 배우고자 했으나, 당시 한국에서는 그림을 가르쳐 주는 곳이 없어 스케치를 배우고자 경성고등공업학교 건축과에 진학.
1928년 18세	경성고등공업학교 졸업 기념 사진첩에 본명 대신 별명 〈이상李箱〉 사용. 이 별명은 경성고등공업학교 입학 당시 친구 구본웅이 선물로 화구畵具 상자를 건네주었던 일에 착안하여 지음.
1929년 19세	경성고등공업학교 건축과 수석 졸업. 학교의 추천으로 조선 총독부 내무국 건축과 기수技手로 발령. 같은 해 11월 조선 총독부 관방 회계과 영선계로 자리를 옮김. 한국에 진출한 일본인 건축 기술자들을 중심으로 결성된 조선건축회에 정회원으로 가입하였고, 해당 학회의 학회지 『조선과 건축』의 표지 도안 현상 공모에 1등과 3등으로 당선됨. 이때 이상이 그린 표지 도안은 1930년 1월부터 12월까지 『조선과 건축』 표지화로 사용됨.
1930년 20세	한국인 기술자들을 중심으로 결성된 조선공학회에 가입하여 간사로 피선. 조선 총독부에서 일본의 식민지 정책을 일반에 홍보하기 위해 발간하던 잡지 『조선』에 9회에 걸쳐 장편소설 「12월 12일」을 〈이상李箱〉이란 필명으로 연재.
1931년 21세	제10회 조선미술전람회에 서양화 〈자상自像〉 입선. 『조선과 건축』에 일본어로 쓴 시 「이상한 가역반응」, 연작시 「조감도」, 연작시 「삼차각설계도」 등 20여 편을 세 차례에 걸쳐 발표. 같은 해 가을 폐결핵을 진단받고 병세가 위중해짐.
1932년 22세	『조선과 건축』에 일본어로 쓴 연작시 「건축무한육면각체」 발표. 『조선』에 단편소설 「지도의 암실」을 〈비구比久〉라는 필명으로 발표하는 한편, 단편소설 「휴업과 사정」을 〈보산甫山〉이라는 필명으로 게재. 『조선과 건축』의 표지 도안 현상 공모에서 가작 4석으로 입상.
1933년 23세	폐결핵이 악화되어 조선 총독부 기수 직을 사직한 후 황해도 배천 온천에서 요양. 같은 해 6월 배천 온천에서 만난 기생 금홍과 함께 서울로 옮겨 종로 1가에 다방 제비를 개업한 뒤 동거 시작. 박태원, 박팔양과 함께 구인회에 가입하여 핵심 동인인 이태준, 정지용, 김기림, 박태원 등과 활발하게 교유. 정지용의 소개로 잡지 『가톨닉청년』에 「꽃나무」, 「이런 시」 등의 시를 한국어로 발표.
1934년 24세	생활고에 시달리던 와중 당시 조선중앙일보사 학예부장이었던 이태준을 졸라서 「오감도」 15편을 『조선중앙일보』에 연재. 그러나 독자들이 「오감도」를 〈정신 이상자의 잠꼬대〉라 평하면서 이상의

시를 실어 준 신문사를 비난하기 시작하자, 결국 박태원과 상의하여 연재를 중단함. 이후 이상은 〈「오감도」 작자의 말〉을 통해 〈왜 미쳤다고들 그러는지 대체 우리는 남보다 수십 년씩 떨어져도 마음놓고 지낼 작정이냐〉, 〈한동안 조용하게 공부나 하고 딴은 정신병이나 고치겠다〉며 자신을 알아주지 않는 독자들에게 서운한 감정을 토로하였음. 한편, 박태원의 소설 「소설가 구보 씨의 일일」에 〈하융河戎〉이라는 이름으로 삽화를 그림. 같은 해 연말에 김유정이 새로 구인회에 가입하자 특히 친밀하게 교유함.

1935년 25세	경영난으로 다방 제비를 폐업한 후 금홍과 결별. 인사동의 카페 쓰루[鶴]를 인수하여 운영하다가 실패함. 다방 69를 개업했다가 곧 양도하고, 명동에서 다방 무기[麥]를 경영하다가 폐업한 후 성천, 인천 등지를 유랑함. 구본웅이 이상을 모델로 초상화 「친구의 초상」을 그림. 이후 구본웅의 부친이 운영하던 인쇄소 창문사彰文社에 취업함.
1936년 26세	창문사에 근무하면서 구인회 동인지 『시와 소설』 창간호를 편집·발간하는 한편, 김기림의 시집 『기상도』를 장정함. 단편소설 「지주회시」, 「날개」 등을 발표한 후 금홍과의 만남을 주제로 한 단편소설 「봉별기」를 잇달아 발표. 이후 평단의 관심을 받게 되자 자신만의 문학에 대한 자신감을 얻고 연작시 「역단」 등을 발표. 6월에는 구본웅의 계모의 이복동생 변동림과 결혼하여 경성 황금정에 정착함. 『조선중앙일보』에 연작시 「위독」을 연재한 후, 〈새로운 문학〉을 하겠다는 포부를 품고 일본 도쿄로 떠남. 자신과 문학관이 비슷했던 『삼사문학三四文學』의 동인들과 교유하며 자주 문학에 대해 토론하였으나, 곧 일본의 근대 문명이 서구식 근대 문명의 아류라 판단하고 환멸감을 느끼게 됨.
1937년 27세	〈불령선인〉 혐의로 도쿄 니시칸다 경찰에 피검되어 한 달 가까이 조사를 받다가, 폐결핵이 악화되어 도쿄제국대학 부속 병원으로 옮겨짐. 단편소설 「동해」와 함께 최후의 소설 「종생기」 발표. 4월 17일 도쿄제국대학 부속 병원에서 사망. 부인 변동림의 주관으로 화장된 후 미아리 공동묘지에 안장. 5월 15일 경성 부민관에서 김유정(이상과 같은 병인 폐결핵으로 인해 1937년 3월 29일 사망)과 함께 합동 추도식이 열림.

자유로운 예술 모임, 구인회

구인회九人會는 김유영, 조용만, 이종명의 발의로 이태준, 정지용, 김기림, 이효석, 유치진, 이무영
등 9명의 문인이 모여 1933년 8월 결성한 문학 클럽(구락부)이다. 당시 구인회는 〈친목도모〉,
〈다독다작〉, 〈자유스러운 입장에서의 예술 운동〉을 결성 목적으로 내세웠다.
이들은 같은 시기 활동하던 카프KAPF(조선프롤레타리아예술가동맹)에 의해 문단의 주류로
자리잡은 리얼리즘 문학에 대응하여 문학 자체의 미적 수준 향상을 도모하는 한편,『조선중앙일보』에
「격! 흉금을 열어 선배에게 일탄을 날림」을 연재(1934. 6.17~29.)하며 선배 문인들을 강력하게
비판하기도 했다. 그러나 구인회는 회원들 사이의 문학관이 일치하지 않아 처음부터 느슨한 모임으로
출발했고, 결과적으로 네 차례에 걸친 회원 변동을 겪었으며, 1936년 말 핵심 동인이었던 이상의
일본행을 계기로 자연스럽게 해체됐다.
구인회의 문인들은 근대 문명을 동경하면서도, 물신 숭배 풍조가 인간을 몰개성적으로 만들고 작품의
미감을 저해한다고 보아 시종 부정적인 입장을 견지했다. 즉, 이들은 예술적으로 세련된 근대성의
추구를 문학을 통해 보여 주고자 했던 것이다. 이러한 시각 아래 창작된 그들의 작품들은 이태준
등 당시 언론인으로도 활동하던 구인회 회원들의 도움으로 속속 신문, 잡지에 연재되었다. 그러나
구인회의 문인들은 신문·잡지사가 독자들의 반응을 토대로 작품 수정을 요구하면 그대로 연재를
중단해 버렸다. 이상의 「오감도」 연재 중단, 박태원의 「청춘송」 연재 중단 사건이 가장 대표적인
사례인데, 이는 상업성에 일절 복무하지 않으려 했던 구인회의 문학적 지향을 단적으로 보여 준다.
구인회는 문학의 예술적 수준 향상을 위해 문장과 기교의 활용 방법을 치열하게 탐구함과 동시에,
당시 한국 사회에 대한 문명 비판, 더 나아가 종래 한국 문학 자체에 대한 정신적 차원의 극복을
시도하였다. 동시대 활동했던 카프가 리얼리즘 문학으로 사회를 계몽하려 했다면, 구인회는 각종
문학적 실험과 관찰을 통해 문학 자체를 계몽하려 한 것이다. 구인회의 문학적 지향으로 일컬어지는
모더니즘이 카프의 리얼리즘과 함께 이후 한국 문학의 양대 산맥으로 자리할 수 있었던 이유이다.

구인회 회원

이태준, 정지용, 김기림, 이효석(탈퇴), 유치진(탈퇴), 이종명(탈퇴), 이무영(탈퇴), 조용만(탈퇴), 김유영(탈퇴), 박팔양(탈퇴), 박태원, 조벽암(탈퇴), 이상, 김상용, 김유정, 김환태

「소설가 구보 씨의 일일」

작품

일제 강점기 룸펜*의 방황

26세의 룸펜, 소설가 그리고 구보라는 이름.

1934년 구보 박태원은 자신의 모습을 그대로 투영한 주인공 구보의 하루를 쓰기로 한다. 대다수의 일상이 그러하듯 1934년 경성, 구보의 일상에도 특별한 사건은 없다. 이러한 이유로 기존의 소설과는 달리 「소설가 구보 씨의 일일」은 뚜렷한 서사를 지니지 않는다. 거대한 서사, 전통적인 소설 구조와의 단절의 측면에서 이 소설은 한국 모더니즘 소설을 대표하는 작품이 되었다.

구보는 다시 밖으로 나오며, 자기는 어디 가 행복을 찾을까 생각한다. 발 가는 대로, 그는 어느 틈엔가 안전지대에 가 서서, 자기의 두 손을 내려다보았다. 한 손의 단장과 또한 손의 공책과 — 물론 구보는 거기에서 행복을 찾을 수는 없다.

노트와 단장, 두 가지 물건을 챙겨서 집을 나서며 시작되는 구보의 하루는 경성의 장소들을 거닐며 흘러간다. 배회자, 산책자를 뜻하는 프랑스어 플라뇌르 flâneur는 구보에게 적절한 호칭이다. 목적지 없이, 시간에 구애받지 않고 도시를 거니는 경성의 플라뇌르 구보는 도시의 장면들을 관찰자의 입장에서 목격한다. 박태원의 실험적이고 리듬감 있는 문체는 구보의 걸음을 소설로 옮긴다.

일찍이 그는 고독을 사랑한 일이 있었다. 그러나 고독을 사랑한다는 것은 그의 심경의 바른 표현이 못 될게다. 그는 결코 고독을 사랑하지 않았는지도 모른다. 아니 도리어 그는 그것을 그지없이 무서워하였는지도 모른다.

구보의 시선으로 보는 개화기, 일제 강점기의 수도 경성의 풍경 그리고 그 거리에서 마주치는 다양한 인간 군상과 벗들은 구보에게 머물지 않고 스쳐 지나간다. 카페에서 이상, 김기림으로 추정되는 벗들과 이야기를 나누기도 하지만 깊이 있는 대화로는 이어지지 않는다. 홀로 집을 나선 채로 시작된 구보의 하루는 결국 홀로 집으로 돌아가는 것으로 끝나게 된다.

내일 밤에 또 만납시다. 그러나, 구보는 잠깐 주저하고, 내일, 내일부터, 내 집에 있겠소, 창작하겠소—.
「좋은 소설을 쓰시오.」
벗은 진정으로 말하고, 그리고 두 사람은 헤어졌다. 참말 좋은 소설을 쓰리라.

1934년 8월, 경성을 거닐던 모던 보이이자 〈좋은 소설〉을 쓰기 위해 골몰했던 구보를 만나 보자.

* 독일어 〈룸펜 프롤레타리아트Lumpenproletariat〉에서 시작된 단어로, 〈유랑무산계급〉이라고 하기도 한다. 카를 마르크스가 자본주의 사회에서 일자리가 정규적이지 않은 일용직 노동자 중 반동적 음모에 가담하는 계급에 붙인 용어이다. 오늘날에는 〈실업자〉, 〈백수〉등으로 쓰이고 있다. 「소설가 구보 씨의 일일」이 쓰인 1930년대에는 일자리를 찾지 못한 빈곤한 지식인의 자조적 표현으로 사용되기도 하였다.

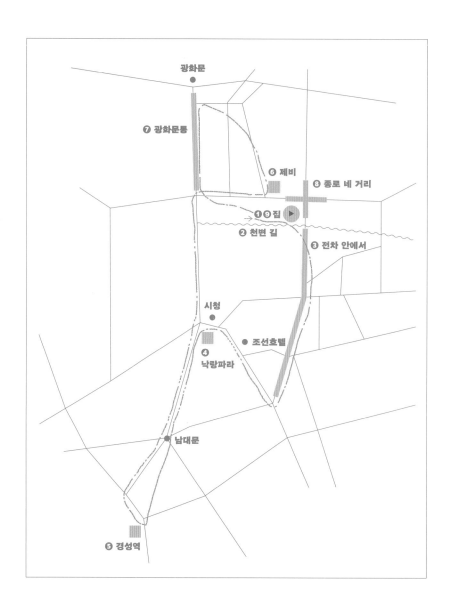

아들이 제 방에서 나와, 마루 끝에 놓인 구두를 신고, 기둥 못에 걸린
단장短杖을 떼어 들고, 그리고 문간으로 향해 나가는 소리를 들었다.

소설은 구보의 집, 그리고 어머니의 시점에서 시작한다. 스물여섯의 구보는 변변
한 직업도 없고, 결혼도 하지 않아 어머니의 걱정거리인 룸펜이다. 늙고 쇠약한
어머니는 오후 늦게 집을 나서 자정을 넘어서야 들어오는 아들을 집에서 기다린
다. 집을 나서면 펼쳐지는 식민지 수도 경성은 구보에게는 쓸쓸한 기분을 지울
수 없는, 사람들이 〈빽빽하게 모여 있어도〉 고독하여 제 노트를 펴들게 되는 소
설적 공간이었다.

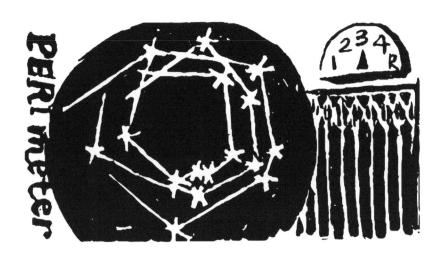

구보는 마침내 다리 모퉁이에까지 이르렀다. 그의 일 있는 듯싶게 꾸미는 걸음걸이는 그곳에서 멈추어진다. 그는 어딜 갈까, 생각해 본다. 모두가 그의 갈 곳이었다. 한 군데라 그가 갈 곳은 없었다.

구보는 남쪽 천변 길을 걷기 시작한다. 청계천에 위치한 〈광교〉에 이르렀을 때 〈자전거 위의 젊은이〉와 부딪힐 뻔한다. 당시 자전거는 전차와 함께 널리 사용되는 교통수단이었다. 종로 네거리에 나선 구보는 근대 도시의 상징인 백화점, 카페, 고급 양장점을 본다. 그리고 그 공간 안에서 사람들이 누릴 행복을 가늠해 본다. 현재 종로 타워의 자리에 있던 소설 속 〈화신상회〉는 당시 경성에서 근대화의 상징적인 공간이기도 했다. 구보는 젊은 부부가 아이를 데리고 〈화신상회〉의 승강기를 기다리고 있는 모습을 보다가 전차에 뛰어오른다. 이내 자신의 행복을 찾을 곳을 고민한다.

구보는 차라리 고독에게 몸을 떠맡겨 버리고, 그리고, 스스로 자기는
고독을 사랑하고 있는 것이라고 꾸며 왔는지도 모를 일이다…

목적지 없이 오른 동대문행 전차 안에서 구보는 지나가는 경성을 바라본다.
전차는 자연이 있는 〈교외〉로 나가는 사람, 목적지가 있는 사람들을 위해 섰다
움직인다. 그 안에서 고독을 생각한다.
어디서든 섣불리 내릴 수 없는 갈 곳 없는 사람. 꼬리를 무는 상념에 빠져 있던
구보는 전차 안에서 작년에 선을 봤던 여자를 발견한다. 단 한 번 만났던 여자와
시선이 마주칠까 겁을 내며 가버린 행복에 대해 생각한다.

전차에서 내린 구보는 장곡천정(지금의 소공동)으로 향한다. 그곳에는 일을 가지지 못한 젊은이들의 다방이 있다. 실제로 1931년 개점한 다방 낙랑파라로 추정되는 이곳은 소설 속에서 〈차를 마시고, 담배를 태우고, 이야기를 하고, 또 레코드를〉 듣는 젊은이들이 많았다고 묘사된다. 구보는 벗과 함께 한 잔의 가배를 마실 때 〈명랑을 가장할 수 있었다〉. 스키퍼와 엘만의 음악을 들으며 시인이자 사회부 기자인 벗(김기림으로 추정)과 함께 제임스 조이스의 『율리시스』에 대해 논한다. 서양의 문물을 받아들이고 즐기는 모던 보이의 면모가 드러나는 부분이다. 낙랑파라는 소설가 박태원과 소설 속 근대적 청년 구보가 공존하는 공간이다.

구보는 고독을 느끼고, 사람들 있는 곳으로, 약동하는 무리들의 있는 곳으로, 가고 싶다 생각한다. 그는 눈앞에 경성역을 본다. 그곳에는 마땅히 인생이 있을게다. 이 낡은 서울의 호흡과 또 감정이 있을게다. 도회의 소설가는 모름지기 이 도회의 항구와 친해야 한다.

한 개의 기쁨을 찾아 나선 구보는 남대문을 지나 경성역에 다다른다. 삼등 대합실을 가득 채운 군중들 사이에서 구보는 오히려 고독을 느낀다. 대합실에서 차를 기다리는 노파, 시골 신사, 병이 든 노동자, 아이 업은 아낙네가 떨어뜨린 복숭아 한 개는 구보에게 〈조그만 사건〉이었다. 집을 나서며 챙긴 그의 〈대학 노트〉를 꺼내어 든다. 그러나 의혹의 시선으로 경성역을 보는 한 사내를 발견하고 그조차도 단념한다. 도시, 인간에 대한 관찰자적 시선은 박태원의 작품 세계를 형성한다. 이러한 시선은 내적 독백으로, 의식의 흐름 기법으로, 독특한 문체로 표현된다.

45

전찻길을 횡단해 저편 포도 위를 사람 틈에 사라져 버리는 벗의 뒷모양을
바라보며, 어인 까닭도 없이, 이슬비 내리던 어느 날 저녁 히비야日比谷 공원
앞에서의 여자를 구보는 애달프다, 생각한다.

다방 〈제비〉를 운영한 작가 이상으로 짐작되는 벗은 이 소설에서 중요하게 등장
한다. 구보는 다방에서 벗을 기다린다. 벗과 함께 저녁을 먹고 돌아오며 도쿄에
서 만난 여인과 벗의 뒷모습을 겹쳐 보며 경성과 도쿄를 동시에 떠올린다. 과거
와 현재의 시공간이 혼합된 문장 속에서 구보의 상념은 여전히 고독하다.

그 멋없이 넓고 또 쓸쓸한 길을 아무렇게나 걸어가며, 문득, 자기는, 혹은, 위선자나 아니었었나 하고, 구보는 생각하여 본다.

그러나 그를 어디가 찾누. 어허, 공허하고, 또 암담한 사상이여. 이 넓고, 또 휑한 광화문 거리 위에서, 한 개의 사내 마음이 이렇게도 외롭고 또 가엾을 수 있었나.

구보는 조선의 역사가 사라진 〈멋없이 넓고 또 쓸쓸한 길을 아무렇게나〉 지난다. 경복궁으로 향하는 길이 놓인 광화문통이다. 당시 식민지 조선 거리에서 경복궁을 바라보며 예술가는 어떻게 자의식과 정체성을 표현할 수 있었을까.
박태원과 이상이 활동한 문학 단체 구인회 멤버들은 혹독한 식민지의 문인으로서 리얼리즘 문학의 전통에서 벗어나 있지만 언어적, 형식적 실험을 통해 식민지 예술가의 고뇌를 창의적으로 표현하려 했다. 「소설가 구보 씨의 일일」은 박태원이 구인회와 교류하던 시기에 집필한 작품으로 그러한 실험 속에 있었다.

그들은 결코 위안받지 못한 슬픔을, 고달픔을 그대로 지닌 채, 그들이 잠시
잊었던 혹은 잊으려 노력하였던 그들의 집으로 그들의 방으로 돌아가지
않으면 안 된다.

카페에서 나와 종로 네거리를 걷던 구보와 벗은 새벽 두 시가 되어 헤어진다. 구
보는 집에서 기다리실 어머니를 생각하며 걷는다. 두통과 신경 쇠약을 느끼며 종
일 행복을 찾았던 구보는 내일부터 〈생활〉을 가지리라 결심한다. 하루종일 구보
가 찾던 조그만 한 개의 행복은 〈좋은 소설〉을 쓰겠다는 생각 속에 있었다. 그것
이 제 자신의 행복이 아니라 어머니의 행복일지라도, 구보는 다짐한다. 〈참말 좋
은 소설을 쓰리라.〉

집으로 돌아온 구보, 그리고 박태원은 자신의 다짐을 지켰을까. 고독에서 벗어나
한 개의 행복을 또 다시 찾았을까. 그 이후 펼쳐지는 박태원의 문학 세계를 통해
조금이나마 짐작해 볼 수 있다. 소설 바깥으로 다시 걸어 나가 전업 작가로 활발
히 작품 활동을 이어간 박태원은 한국의 근현대 문학에 큰 발자취를 남겼다.

* 박태원, 『소설가 구보씨의 일일』(서울: 문학과지성사, 2005) 내 발췌

이상의 삽화 29점이 수록된 단행본
『소설가 구보 씨의 일일』

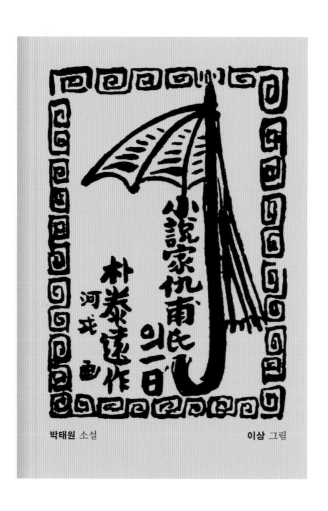

박태원 소설　　　　　　　　　이상 그림

이번 전시에 맞춰 「소설가 구보 씨의 일일」 최초 연재 당시 같이 선보였던 이상의 삽화 29점을 수록해 소설과 나란히 읽을 수 있도록 단행본을 발행했다. 소설 뒤에 박태원과 이상을 연구해 온 유승환, 김미영 교수의 대담을 수록하여 두 젊은 작가의 협업과 당시 1930년대의 조선에서 이루어진 예술과 문학 활동의 다채로운 의미들을 되짚는다. 특히 이상의 문학을 연구하는 김미영 교수가 언급한, 이상의 그림 방식과 박태원의 구성주의적 소설 기법의 공통점을 인식하며 읽으면, 일제 강점기의 혹독한 시절임에도 서양의 문물이 들어오고, 신문 매체가 발달하는 등 문학인들이 활발히 활동할 수 있었던 토대로서 당시 경성의 에너지를 느낄 수 있다. 특히 박태원과 이상의 긴밀히 연결된 예술관을 더욱 생생히 관찰할 수 있다.

이상의 삽화는 달라요. 더욱더 오리무중에 빠지게 하고 작품을 수수께끼로 만들어 버려요. 기법도 남들과 달라요. 예를 들어 콜라주 같이 조각들을 이어붙여 놓거나, 커다란 시계 바로 옆에 사람의 얼굴을 그리기도 하고, 사람의 모습도 하체만 그리거나, 여자의 머리 부분을 자르고 화면에 여성의 몸만 그리기노 하지요. (…) 이상이 그린 〈구보 씨〉의 9화, 10화 그림을 보면 찻잔도 있고 테이블이나 의자도 있어요. 각각의 사물들을 콜라주 방식으로 모아 놓았고, 또 포인트 오브 뷰point of view가 통일되어 있지 않기도 해요. 어떤 경우에는 글씨도 적어 넣고요. (…) 삽화의 화면을 자유롭게, 제 마음대로 구성하고 있어요. (…) 이상의 단편 소설 「동해」에는 이상의 자작 삽화가 있는데, 그것을 보면 담뱃갑을 여섯 조각으로 잘라 서로 덧대어 놓고 있어요. 은박지도 있고, 다른 재질의 포장 용지도 있어요. 이런 삽화가 브라크의 파피에 콜레 작품을 연상시킵니다. 「동해」는 6개의 장으로 구성되는데, 각 장이 서로 다른 관점의 정경들이고 그것들을 덧붙여 콜라주 같은 서사를 완성하고 있어요. 이상은 소설에서 삽화의

독특한 작법을 통해 서사의 내용을 암시하거나 상징하는 방식을 자주 취합니다. 또 그림 위에 글씨를 적거나 도장 같은 것에 새겨서 숫자나 영문자, 한글 등을 찍은 것은 그림 속의 세계가 3차원을 아무리 모사하고 있어도 기실 화면은 2차원임을 일깨워 주는 행위입니다. 〈구보 씨〉에서 박태원이 어머니의 시점, 아들의 시점, 구보의 시점을 병치시킨 것도 결국은 이 작품이 박태원의 구성작임을 말해 주고 있어요. 24화 그림을 보면, 자전거 타는 사람 옆에 손이 그려져 있어요. 실제 현실에서는 자전거를 탄 사람 크기의 손바닥은 있을 수 없잖아요. 화가가 구성한 그림이란 것이지요. 〈구보 씨〉에서 박태원의 작법이나 이상의 삽화 작법은 모두 〈예술 작품은 작가의 구성물〉이라는 사실을 보여 줍니다. 그런 면에서 이상의 삽화는 (…) 소설의 장면 장면의 내용을 암시한다기보다 형식적 특징을 잘 드러내 보여 주고 있어요.

김미영, 〈대담〉 중에서

박태원, 이상, 『소설가 구보 씨의 일일』(서울: 소전서가, 2023), 206~209면

아들을

그러나, 돌아와, 채 어머니가 뭐라고 말할 수 있기 전에, 인때 안 주무셨어요, 어서 주무세요, 그리고 자리옷으로 갈아입고는 책상 앞에 앉아, 원고지를 펴놓는다.

그런 때 옆에서 무슨 말이든 하면, 아들은 언제든 불쾌한 표정을 지었다. 그것은 어머니의 마음을 아프게 한다. 그래, 어머니는 가까스로, 늦었으니 어서 자거라, 그걸랑 낼 쓰구… 한마디를 하고서 아들의 방을 나온다.

「얘기는 낼 아침에래두 허지.」

그러나 열한 점이나 오정에야 일어나는 아들은, 그대로 소리 없이 밥을 떠먹고는 나가 버렸다.

때로, 글을 팔아 몇 푼의 돈을 구할 수 있을 때, 그

진다. 그는 어딜 갈까, 생각해 본다. 모두가 그의 갈 곳이었다. 한 군데라 그가 갈 곳은 없었다.

한낮의 거리 위에서 구보는 갑자기 격렬한 두통을 느낀다. 비록 식욕은 왕성하더라도, 깊은 길 오디라도, 그것은 역시 신경 쇠약에 틀림없었다.

구보는 따름한 얼굴을 해본다.

臭剝위키3	4.0
臭那허니	2.0
臭安허안	2.0
若丁약정	4.0
水물	200.0
一日 三回分服 二日分일일 삼회분복 이일분	

그가 다니는 병원의 젊은 간호부가 반드시 〈삼뻬스이〉라고 발음하는 이 약은 그에게는 조그마한 효험도 없었다.

그러자 구보는 갑자기 옆으로 몸을 비킨다. 그 순간 자전거가 그의 몸을 가까스로 피해 지났다. 자전거 위의 젊은이는 모멸 가득한 눈으로 구보를 돌아본다. 그는 구보의 몇 칸통 뒤에서부터 요란스레 종을 울렸던 것임에 틀림없었다. 그것을 위험이 박두하였을 때에야 비로소 몸을 피할 수 있었던 것은 반드시 그가

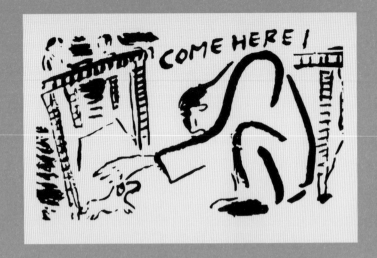

모더니즘 작가 박태원의 『소설가 구보 씨의 일일』은 1934년 8월 1일부터 9월 19일까지 『조선중앙일보』에 연재된 중편소설이다. 1930년대 당시 신문의 하에란은 문인과 화가들의 수준 높은 예술 실험의 장이었다. 박태원은 〈문학적 동지〉 이상에게 소설의 삽화를 맡기고, 이상은 하융河戎이라는 필명으로 삽화를 그린다. 이들은 훈란스러운 식민지하 지식인이자 모더니즘 예술가로서 〈구보〉, 〈하융〉이라는 필명으로 새로운 문화, 새로운 세상을 상상했다. 그들은 순수 문화을 표방한 구인회九人會를 통해 예술가들의 이상적 공동체를 지향했다. 그럼에도 자신의 비애를 마주하는 것은 괴할 수 없었다.

본 전시는 〈외로움〉과 〈애달픔〉 그리고 〈고독〉 속에서도 가뿐히 〈근대〉라는 가보지 않은 시간의 선형 위에서 새로운 예술을 찾아 고뇌했던 이들의 여정을 모색하는 산책이 될 것이다.

1930년대 한국 문화와의 모습들

전시

구보는 조선의 역사가 사라진 '멋없이 넓고도 졸望한 길을 아무렇게나' 지난다. 식민지 조선 거리에서 예술가는 어떻게 자의식과 정체성을 표현할 수 있었나. 박태원과 이상이 활동한 문학 단체 구인회 멤버들은 리얼리즘 문학의 전통에서 벗어난 언어적, 형식적 실험을 지속했다. '우리가 작품作體에 있어, 새로운 수법을 시험하여 보는 것은, 언제든 필요한 일이요. 또 의의 있는 일이다.'

제비

청진동 골목에는 이상이 운영하는 제비 다방이 있었다. 건축 잡지에 일본어 시를 발표하고 있던 이상을 조선 문단에 데뷔시킨 건 구보였다. 그의 독특한 재주가 인상깊었던 구보는 당시 조선중앙일보 학예부장인 이태준에게 그를 소개했다. 구보와 이상은 서로의 예술가적 기질을 알아보고 기뻐하는 문학 동지이자 문학 공동체였다.

소전서림 북아트갤러리에서는 2023년 두 번째 전시로 모더니즘 소설의 대표 작가 박태원의 「소설가 구보씨의 일일」을 주제로 한 <구보(仇甫)의 구보(九步)>를 소개합니다. 변화하는 근대 도시에 거주하는 도시인의 행위 유형인 '산책자(플라뇌르, flâneur)', 그 정체성을 가진 구보가 겪으며 하는 일은 보는 일입니다. 근대의 경성에서 지식인 구보가 보는 것들은 근대 소비도시 경성의 면모들입니다. 그는 자본이 만들어 낸 새로운 세상에서 산책을 통해 '모데로노로지오(modernology, 고현학考現學)'를 실현합니다.

「소설가 구보씨의 일일」은 1934년 8월 1일부터 9월 19일까지 《조선중앙일보》에 연재된 중편소설입니다. 박태원은 '문학적 동지' 이상에게 소설의 삽화를 맡기고, 이상은 하융(河戎)이라는 필명으로 삽화를 그립니다. 이들은 혼란스러운 식민지하 지식인이자 모더니즘 예술가로서 '구보', '하융'이라는 필명을 통해 새로운 문학, 새로운 세상을 상상했습니다. 또한 순수문학을 표방한 주인회(九人會)에서 활동하며 예술가들의 이상적 공동체를 꿈꾸었습니다. 그들처럼 거울을 통해 자신의 비애를 마주하는 것은 피할 수 없었습니다. 본 전시는 '외로움'과 '애달픔'을 그리고 '고독' 속에서도 '근대'라는 가보지 않은 시간의 선형 위에서 시대와 새로운 예술을 찾아 고뇌했던 이들의 예술적 여정을 모색하는 산책이 될 것입니다.

소전서림 북아트갤러리

삽화 <계해사진첩>(1923) 중국근대문학관

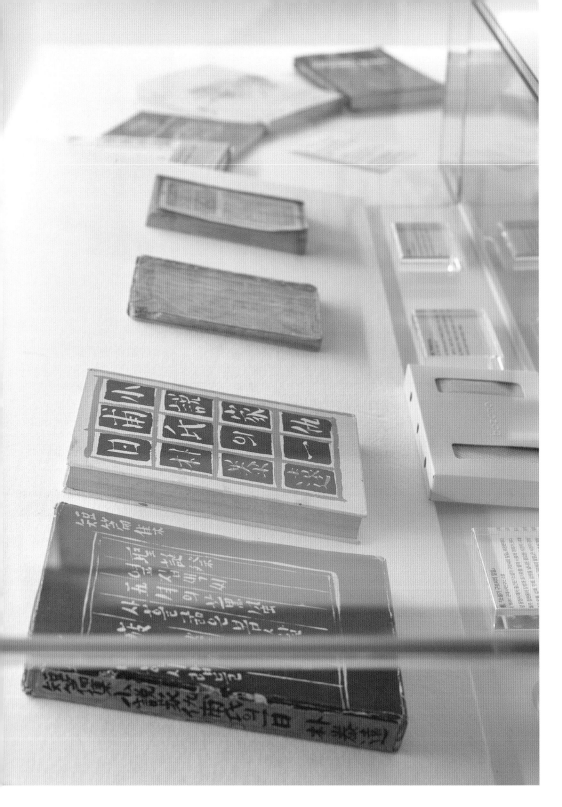

불탄 잔디의 싹이 더욱 푸르다.
― 상용

박태원의 소설들

소설가 박태원의 흔적들은 1930년대의 신문과 잡지에서 시작된다. 연재로 먼저
독자들에게 선보이던 당시 문단의 작품 소개 과정을 엿볼 수 있는 부분이다.
연재 소설에서 〈삽화〉는 중요한 요소였다. 박태원은 직접 삽화에 참여하여 자신의 작품
세계를 종합적으로 독자들에게 보여 주고자 했다. 1950년 월북 이전까지 박태원은
자신의 단편소설을 묶거나, 장편소설을 다양한 판본으로 선보이며 활발히 출간 활동을
이어 갔다.

노력도 천품이다.

― 구보 박태원 1909~1986

1928년 10월 창간되어 1934년 1월 폐간된 교양 잡지이다.
종교·철학·문학·예술·교육·역사 분야의 글이 수록되었다. 박태원은
편집인이었던 노산 이은상 씨의 청을 받고 시, 소설, 수필을 실었다. 톨스토이의
단편소설 「일리야스」, 박태원이 몽보夢甫라는 필명으로 번역했다.

『신생』 3권 10호
(경성: 신생사, 1930)
근대서지연구소 소장

1928년 10월 창간되어 1934년 1월 폐간된 교양 잡지이다.
종교·철학·문학·예술·교육·역사 분야의 글이 수록되었다. 박태원은
편집인이었던 노산 이은상 씨의 청을 받고 시, 소설, 수필을 실었다. 단편소설
「수염」은 수염을 기르기로 결심한 사내의 이야기이다.

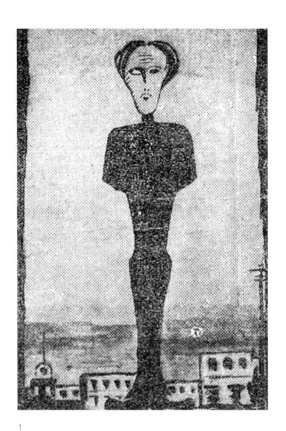

1

서구의 다양한 예술에 관심을 기울였던 박태원은 그림도 즐겨 그렸다. 1930년
『동아일보』에 소설 「적멸」을 연재하면서 14화부터 삽화에 참여하였으며, 1933년
6월부터 『동아일보』에 연재한 중편소설 「반년간」에서는 직접 삽화를 그렸다.
당시 연재소설에서 삽화는 중요한 요소 중 하나였다. 박태원은 독자들에게 글과
그림으로 자신의 예술 세계를 선보이며, 자신이 쫓던 순수한 예술을 찾아 나섰다.

삽화는 작자자신이 그리려 합니다. 이것에는 무슨 별난 까닭이 있어서가
아니라, 오즉 제 작품에 충실하려는─오즉 고만한 생각에서 나온 일입니다.
— 박태원, 「반년간半年間」, 〈作者의 말〉 중, 『동아일보』 1934.06.14.

1 「적멸寂滅」15화 중, 『동아일보』 1930.02.21.
2 「적멸寂滅」20화 중, 『동아일보』 1930.02.26.

『동아일보』에 실린 「적멸」 삽화,
박태원, 1930

동아일보 자료 제공

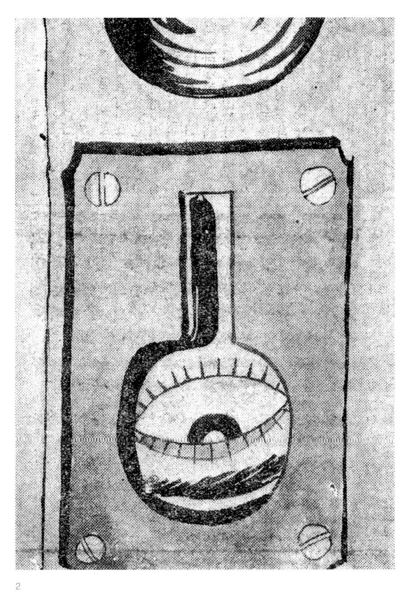

2

박태원 외, 『현대조선문학전집-단편집(상)』
(경성: 조선일보사출판부, 1938)
근대서지연구소 소장

1938년 출간된 『현대조선문학전집』(총 7권)은 한국 근대문학의 〈정전正典〉을
만드는 데 결정적 역할을 한 전집으로 손꼽힌다. 『현대조선문학전집-
단편집(상)』은 이광수가 편집했으며 이광수의 「할멈」, 박태원의 「거리」 등의
단편소설이 실려 있다.

1

1 『조광』2권 10호
(경성: 조선일보사 출판부, 1936)

2 『조광』3권 9호
(경성: 조선일보사 출판부, 1937)
근대서지연구소 소장

『조광』은 1935년 10월 창간하여 1948년 종간한 월간지이다. 초기에는 순수
문예지로서의 역할을 하였다. 「천변풍경」은 1936년 8월부터 10월까지 『조광』에
총 3회에 걸쳐 연재된 중편소설로, 1937년 이 작품의 속편에 해당하는
「속 천변풍경」이 같은 잡지에 9회 연재되었다. 단행본 『천변풍경』은 두 작품을
수정, 통합하여 1938년 12월에 출간되었다.

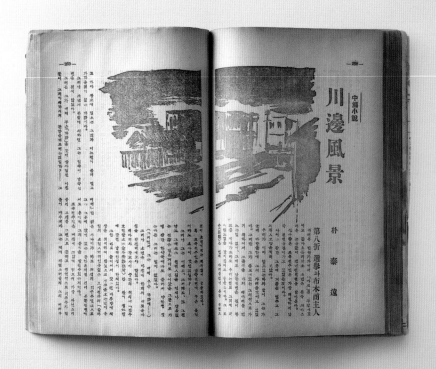

中篇小說

川邊風景

朴　泰　遠

第八折　選擧斗布木商主人

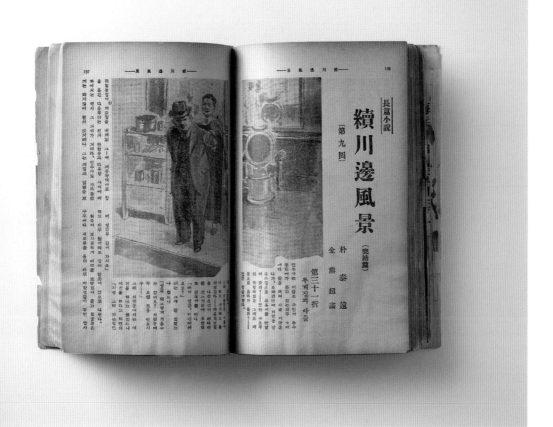

長篇小說
續川邊風景 〔完結篇〕

〔第九回〕

朴　泰　遠

金　乙　超　畵

第三十一折

두깨집과 아들

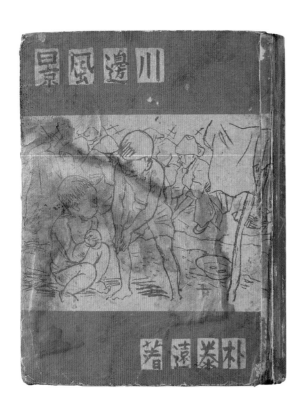

박태원, 『천변풍경』
(경성: 박문서관, 1938)
함태영 소장

1938년 박문서관에서 출간한 박태원의 장편소설이다. 1936년 8월부터
10월까지, 1937년 1월부터 9월까지 『조광』에 연재했던 「천변풍경」과 「속
천변풍경」을 묶었다. 청계천을 중심으로 한 다양한 서민의 생활 모습이 담겨
있다. 50개의 절로 구성된 이 작품은 근대 도시의 양상을 서민의 생활 단면에서
포착했다는 평을 받으며 문단의 주목을 받았다. 서문은 춘원 이광수가 썼고
장정은 당대 최고의 화가이자 출판인인 정현웅이 맡았다.

82

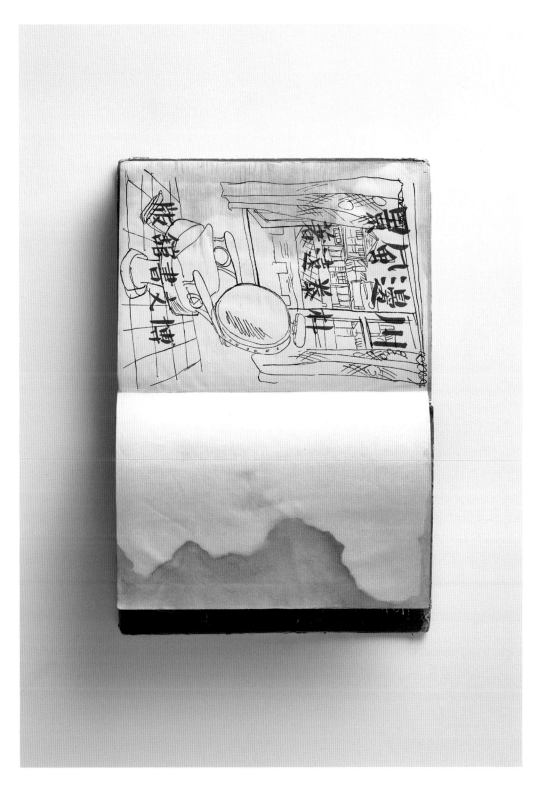

『박문』 1권 6호
(경성: 박문서관, 1939)
근대서지연구소 소장

『박문』은 우리나라 최초의 월간 수필 잡지로, 1938년 박문서관에서 발행을
시작했다. 잡지 편집의 귀재 최영주가 문인을 비롯한 각계 인사의 수필과
박문서관의 출판 활동을 소개했다. 신입학 시험 문제집의 출간을 홍보하는
뒤표지에서 볼 수 있듯이, 『박문』은 박문서관의 기관지 성격을 지니고 있어
홍보 매체의 선구적 형태를 보여 줬다. 오른면의 자료는 박문서관에서 출간된
박태원의 소설 『천변풍경』 초판본의 광고다.

박태원, 『박태원 단편집』
(경성: 학예사, 1939)
함태영 소장

1939년 학예사에서 출간한 박태원의 단편집이다. 「수염」, 「향수」, 「골목 안」,
「오월의 훈풍」 등 세태 소설적 경향이 짙은 아홉 편의 작품이 수록되어 있다.
당시 학예사의 문고 기획을 한 사람은 임화였다. 임화는 카프뿐만 아니라 구인회
작가들의 단편집도 기획했다.

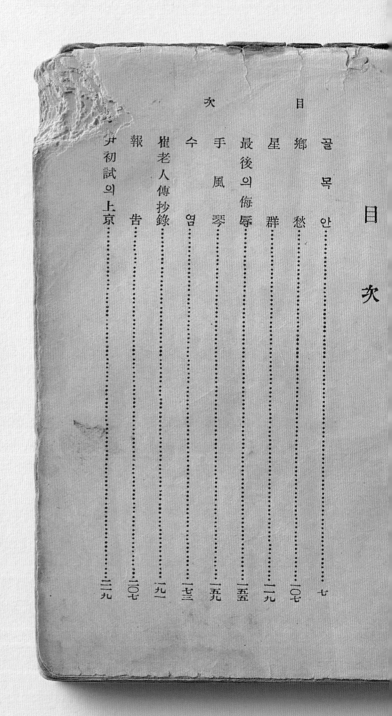

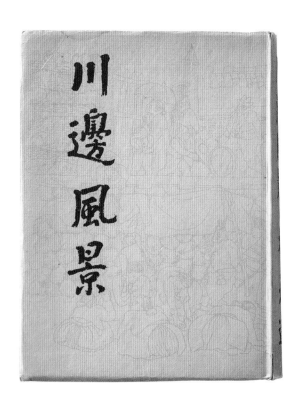

박태원, 『천변풍경』
(서울: 박문출판사, 1947)
근대서지연구소 소장

1947년 박문출판사에서 출간한 박태원의 장편소설이다. 1936년 8월부터 10월까지, 1937년 1월부터 9월까지 『조광』에 연재했던 「천변풍경」과 「속 천변풍경」을 묶었다. 청계천을 중심으로 한 다양한 서민의 생활 모습이 담겨 있다. 50개의 절로 구성된 이 작품은 근대 도시의 양상을 서민의 생활 단면에서 포착했다는 평을 받으며 문단의 주목을 받았다. 이 책의 장정은 박태원의 동생 박문원이 맡았다. 해방 후 귀국하여 경성대 미학과를 졸업한 박문원은 속표지에 천변 군상들을 그렸다.

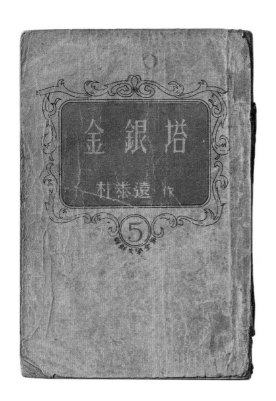

金 銀 塔

朴泰遠 作

⑤
朝鮮文學全集

박태원, 『금은탑』
(서울: 한성도서주식회사, 1947)
근대서지연구소 소장

1947년 한성도서주식회사에서 출간한 박태원의 장편소설이다. 1938년 4월부터 1939년 2월까지 『조선중앙일보』에 〈우맹〉이라는 제목으로 연재되었다가 이후 〈금은탑〉으로 바꾸어 게재되었다. 1937년 백백교白白敎 사건을 모티브로 한 작품이다.

金銀塔

朝鮮文學全集

박태원, 『성탄제』
(서울: 을유문화사, 1948)
을유문화사 소장

1948년 을유문화사에서 문고본으로 발행된 단편집이다. 「소설가 구보 씨의
일일」을 비롯하여 「성탄제」, 「옆집색씨」, 「딱한 사람들」 등 열세 편이 수록되어
있다. 단편집 말미에 후기後記가 첨가되어 있다.

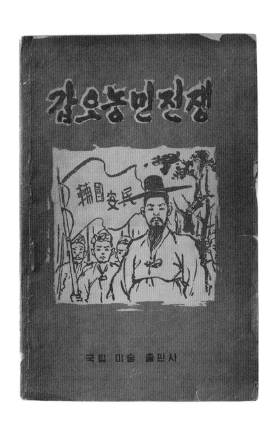

박태원 글·홍종원 그림, 『갑오농민전쟁』
(평양: 국립미술출판사, 1960)
근대서지연구소 소장

월북 이후 출간한 박태원의 그림책이다. 양쪽 펼침면에 상단은 그림, 하단은
글로 구성되어 있다. 일반적인 아동 문학 출판물과 판형이 다르고 등장인물이
성인으로 등장한다는 점이 특징이다.

(45) 그러나 포학하기 짝 없는 조 병갑이는 그들을 붙여 주기는 고사하고 도, 되, 의 그들을 〈란민(亂民)〉이라 하여 하여 두들겨서 상류으로 내몰고, 그 중에 전 창혁 외 두명은 우에다 가 잡아다 해서 죽도록 매질을 한마음 우에다 가 버렸다. 이리하여 세 사람은 우중에서 전 창혁 병갑은 이의 단형을 받는 중에 마침내 전 창혁 병갑은 류를 한 죽음을 하고 만 것이다.

44 전 창혁 병갑은 젊은 것도는 사람들을 무마하며 달 랬다. 《원을 담아 내는 것도 동장을 무마하며 달 랬다.

는 뒤 '탐이 적정이나 우선 동장을 한번 가 보세. 그래서 들지 않거든 그 때 또 어떻게 하든지…》

결국 병갑의 주장이 서서 우선 동장을 들기로 하 고, 눈이 부실부실 내리는 정월 초사흘날 아침, 60

전 창혁 병갑은 봄소 수장두(首狀頭)가 되어 여 명 백 대표와 함께 관가로 들어 갔던 것이다.

박태원의 문학 여정

구보 박태원의 삶을 보는 방식은 다양하다. 그가 소설가로서의 꿈을 키우며 읽은
글, 그가 가르침을 받은 스승의 글, 그가 살던 삶의 터전의 기록, 그가 주의 깊게
들여다 본 것들을 함께 보는 일. 다행스럽게도 독자들은 여전히 남은 자료들을 보며
박태원의 삶을 다시 살펴 볼 수 있다. 그것은 소설가이기 전에 한 사람으로서의
박태원을 보는 일이기도 할 것이다.

누구든
한 개의
소설가이기 전에
한 개의
문장가이어야 한다.

— 박태원, 「문예시평-9월 창작평」 중,
『매일신보』 1933.9.21.

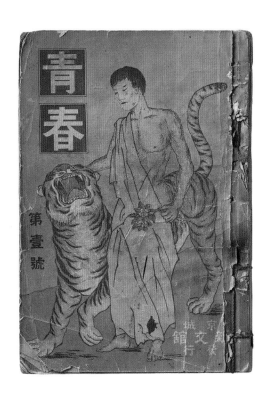

『청춘』창간호
(경성: 신문관, 1914)
근대서지연구소 소장

1914년 10월 창간되어 1918년 9월 종간된 문학 잡지이다. 최남선이 청년 독자를 대상으로 창간했다. 고전 문학을 비롯하여 한국 근대 소설과 서양 근대 소설을 폭넓게 다루는 문학 잡지였으며 주요 필자는 최남선, 이광수, 현상윤이었다.

『개벽』28호
(경성: 개벽사, 1922)
근대서지연구소 소장

1920년 6월 창간되어 1926년 8월 폐간된 문학 잡지이다. 이후 1934년 11월,
1946년 1월 두 차례 복간되었다. 천도교 청년회에서 신문화 운동의 일환으로
조선인의 계몽을 위해 창간했다. 염상섭, 김동인의 소설과 김기진, 박영희,
이기영 등의 문학 비평이 실렸다. 박태원은 보통학교 3, 4학년 때부터『청춘』,
『개벽』등의 잡지를 거듭 읽으며 문학에 대한 열정과 글솜씨를 키워 갔다.

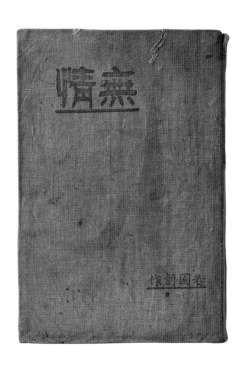

1925년 회동서관에서 출간한 춘원 이광수의 장편소설이다. 『무정』은 1917년
1월부터 6월까지 『매일신보』에 연재된 작품으로 우리나라 최초의 근대 소설로
평가받는다. 당대 청년들의 사랑, 꿈, 갈등을 심도 있게 다루고 있다. 취학
이전부터 소설을 탐독했던 박태원은 이광수의 「혈서」, 「H군을 생각하고」,
「묵상록」을 감명 깊게 읽었다. 박태원은 십대 후반부터 <몽보夢甫>라는 필명으로
몇 편의 소설을 번역하여 발표하는데, 이 필명은 춘원 이광수를 사사하면서 얻은
것이다.

춘원 선생에게 호를 청하니, 아모래도 <~甫>라 붙이는 것이 좋겠다고
朴君은 무슨 빛을 좋아하시오 물었던 것은 대개 나의 우울한 성격으로
밀우어 菁色을 좋아할 것은 틀림없는 일이라 그래 선생은 은근히 <菁甫>라
명명하고 싶었던 까닭이나 나는 오히려 <꿈>과 같은 색채를 좋아한다고
가장 신비하고도 가련한 대답을 하여 마침내 선생은 나의 雅號를 <雅號>라
하여 주었다.
— 박태원, 「구보가 아즉 박태원일 때」, 『구보가 아즉 박태원일 때』 류보선
엮음(서울 : 깊은샘, 2005)

이광수, 『무정』
(경성: 회동서관, 1925)
함태영 소장

가르치심을 받아온 지 十年——

이에 이를 지의 첫 創作集을

지난 겨울과 상가

春園스승께 바치옵니다.

박태원, 『성탄제』
(서울: 을유문화사, 1948)
을유문화사 소장

박태원은 『성탄제』의 서두에 춘원 이광수에 대한 감사의 인사를 따로
표하기도 했다.

「백동자도百童子圖」, 1937~1938
근대서지연구소 소장

박태원의 집필실에 놓여 있던 병풍. 맏딸 설영과 둘째딸 소영을 연달아 낳은
박태원에게 아들을 낳으라는 의미로 지인이 선물했다고 전해진다.

꽃피었으니
열매열고
뿌리는다시
깊히! 지
용

太
和

一九三四. 十. 二十 七 爲
慢畵實演의 真擊味는
攝畵의 實演에 들음습니
結婚은 卽慢畵에 들웠읍고
一面合指絡 反対
以上

서울역사박물관, 『구보 박태원 결혼식
방명록: 구보 결혼』
(서울: 서울책방, 2016)

10월 24일 구보 박태원의 결혼식 피로연에 참석한 하객들이 남긴 글과 그림을
묶은 책이다. 이상, 이태준, 김기림, 정지용, 조용만, 정인택, 이승만 등 당시
문단의 대표 작가와 화가들의 축하 인사를 볼 수 있다. 방명록을 남긴 손님은
모두 30명이었다.

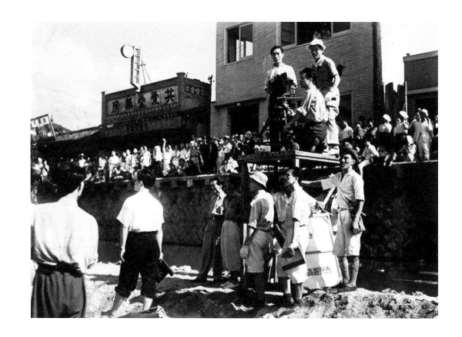

이 사진은 최인규 감독의 영화 「집 없는 천사」의 촬영장 스틸이다. 청계천
너머 우측 상단에 보이는 공애당약방은 박태원의 아버지 박용환이 운영하던
약방이다. 박태원의 집안은 경성부 다옥정 7번지에 터를 잡고(지금의 중구
청계천로 한국관광공사 부근) 조부 시절부터 약방을 운영했다. 아버지 박용환이
사망한 후 박태원의 형 박진원이 조선약학전문학교를 졸업하고 가업을
물려받았다.

최인규 감독, 「집 없는 천사」
1941, 73분, 흑백
한국영상자료원 소장

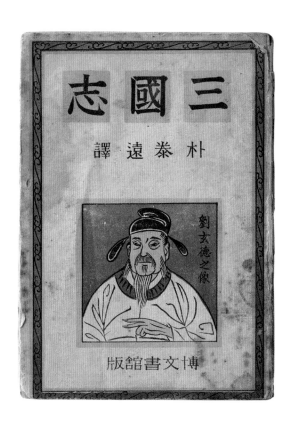

志國三

朴泰遠 譯

劉玄德之像

版館書文博

『삼국지』(2권), 박태원 역
(경성: 박문서관, 1945)
근대서지연구소 소장

박태원은 조선인 대부분이 일본어를 읽고 쓰던 시절 한국어로 『삼국지』를
번역했다. 구어체를 사용한 것이 특징이며 그의 『삼국지』는 일제 강점기의 가장
근대적인 판본으로 손꼽힌다. 정현웅이 장정했다.

『중국동화집』, 박태원 역
(서울: 정음사, 1946)
근대서지연구소 소장

박태원은 1930년대 중반부터 아동 문학 창작에 집중했다. 박태원은 생활 동화나
소년 탐정 소설, 환상 동화 등을 집필했는데, 이는 그가 중국 동화를 번역하며
접한 동화의 환상적인 성격과 무관하지 않을 것이다. 그가 번역한 일련의 중국
동화는 해방 이후 1946년, 중국 동화집으로 출판되었다.

『이충무공행록』, 박태원 역
(서울: 을유문화사, 1948)
근대서지연구소 소장

1948년 을유문화사에서 출간된 『이충무공행록』은 이순신의 조카
이분李芬(1566~1619)이 지은 「행록」(『이충무공전서』, 1795)을 박태원이
번역하고 주석을 단 책이다. 「행록」은 이순신 전기 가운데 최초로 쓰인 책으로
이후 모든 「이순신전」의 시초라고 할 수 있다. 박태원은 해방 직후부터
「이순신전」을 여러 번 연재했는데, 북에서 출판한 『임진조국전쟁』(1960)이 그
종결판이다.

正音文庫

中國小說選·I

朴泰遠 譯

正音社

1

1 『중국소설선 Ⅰ』 박태원 역
(서울: 정음사, 1948)

2 『중국소설선 Ⅱ』 박태원 역
(서울: 정음사, 1948)
근대서지연구소 소장

1948년 정음사에서 출간된, 박태원이 번역한 중국 소설집이다. 총 4편이
수록되어 있다. 박태원은 서양뿐만 아니라 중국 소설의 번역에도 관심이
많았다.

正音文庫

中國小說選・I

朴泰遠 譯

正音社

2

「소설가 구보 씨의 일일」

「소설가 구보 씨의 일일」이 독자에게 처음으로 선보인 곳은 『조선중앙일보』의
학예면이었다. 전시 〈구보의 구보〉에서는 이 소설의 시작점에서 한 권의 책이 되었을 때,
그리고 작품 너머에 있는 박태원의 세계까지 볼 수 있는 자료들을 전시하며,
「소설가 구보 씨의 일일」을 다시 함께 읽어 보고자 한다.

일찍이 그는 고독을 사랑한
일이 있었다. 그러나 고독을
사랑한다는 것은 그의 심경의
바른 표현이 못 될게다.
그는 결코 고독을 사랑하지
않았는지도 모른다. 아니
도리어 그는 그것을 그지없이
무서워하였는지도 모른다.

— 박태원, 「소설가 구보 씨의 일일」 중

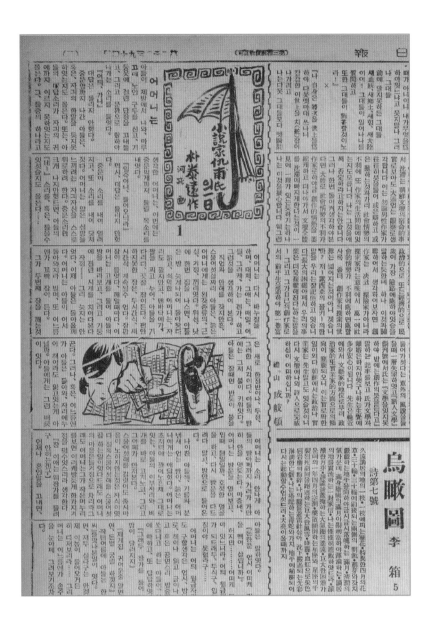

박태원의 「소설가 구보 씨의 일일」과 이상의 「오감도」가 나란히 실려 있다.
이상은 박태원, 이태준, 정지용의 도움으로 연재 기회를 얻었지만 15편을 발표한
후 독자들의 항의로 연재를 중단했다.

『조선중앙일보』, 1934.8.1.

박태원, 『소설가 구보 씨의 일일』
(경성: 문장사, 1938)
근대서지연구소 소장

1938년 문장사에서 출간된 『소설가 구보 씨의 일일』 초판본이다. 근대 화가 정현웅이 장정과 표지화를 맡아 사료적 가치가 크다. 정현웅은 양화, 삽화, 만화, 장정을 넘나든 중요한 식민지 시대 화가이자 출판인이었다.

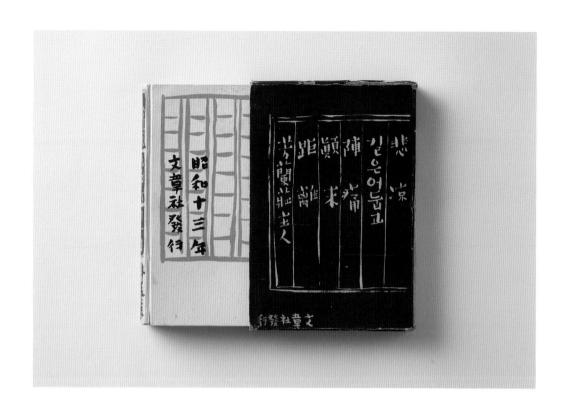

朝鮮文壇 第四卷 第四號 定價三十錢

昭和十年八月二十一日印刷第三種郵便物認可每月一回一日發行

『조선문단』 4권 4호
(경성: 조선문단사, 1935)
근대서지연구소 소장

1924년 10월에 창간되어 1936년 1월에 종간된 문학 잡지이다. 편집 주간은 이광수였으며 현진건의 「B사감과 러브레터」, 김동인의 「감자」 등이 실렸던 1920~1930년대 대표 문예지이다. 이 잡지에 수록된 에세이 「나의 생활 보고서—소설가 구보 씨의 일일」은 당시 구보의 생활을 엿볼 수 있는 작품이다. 소설 쓰기에 몰두하려 하지만 옆집 색시의 웃고 떠드는 소리에 산란한 마음이 드는 젊은 구보의 모습을 상상할 수 있다.

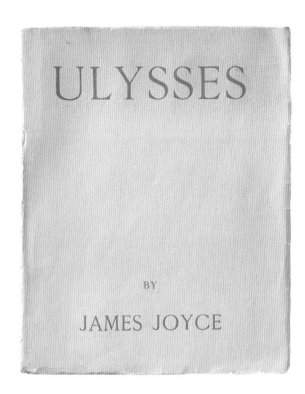

ULYSSES

BY

JAMES JOYCE

제임스 조이스, 『율리시스』
(파리: 셰익스피어 앤드 컴퍼니, 1924)
개인 소장

초판이 나온 지 2년 뒤인 1924년에 출간된 이 책은 『율리시스』의 다섯 번째
판본이자 셰익스피어 앤드 컴퍼니Shakespeare and company의 세 번째
판본이다. 제임스 조이스의 『율리시스』는 「소설가 구보 씨의 일일」 속 구보와
벗이 나누는 대화에서 등장한다. 〈의식의 흐름〉 기법을 문학사에서 처음으로
소설로 표현한 모더니즘의 기원 『율리시스』는 1904년 6월 16일 하루의 시간
동안 세 주인공의 의식을 쫓는다.
이를 담아낸 실험적인 문체와 곳곳에 숨겨진 방대하고도 난해한 수수께끼로
20세기를 대표하는 문학이지만 독자들에게 어려움을 안겨 주는 책이기도 하다.
소설 속에서 직접 언급되고 있으나, 「소설가 구보 씨의 일일」과 나란히 놓고
보았을 때 유사한 부분도 확인할 수 있다. 〈하루〉라는 시간적 배경이 같으며,
다양한 도시 속 공간들을 차례로 삼아 소설을 전개하는 방식도 비슷하다. 또한
현대인의 무력함과 산만한 의식을 엿볼 수 있는 점도 두 소설이 지닌 공통점이다.
다만, 박태원의 경성과 제임스 조이스의 더블린은 동시대에 놓여 있으면서도
다른 역사적 맥락 속에 있다는 사실을 인지하면 두 소설을 전혀 다르게 읽는다.

「소설가 구보 씨의 일일」에 등장하는 음악 두 곡

1
오스만 페레즈 프레이리, 「아이아이아이」,
가수 티토 스키파

「아이아이아이Ay, ay, ay!」는 칠레 태생의 작곡가이자 피아니스트, 가수인 오스만 페레즈 프레이리Osmán Pérez Freire가 1913년에 작곡한 노래로 구보가 들은 음반은 당대 유명한 이탈리아의 테너, 티토 스키파Tito Schipa가 부른 버전이다.

2
프란츠 슈베르트, 「발스 센티멘털」, 연주
미샤 엘먼

슈베르트Franz Schubert의 피아노 곡 「발스 센티멘털Valses Sentimentales」을 러시아계 미국인 바이올리니스트, 미샤 엘먼Mischa Elman이 연주했다. 엘먼은 1937년 내한하여 조선호텔에서 독주회를 갖기도 했다.

다양한 언어로 읽는 박태원의 소설

1 『小説家仇甫氏の一日』
(도쿄: 平凡社, 2006), 근대서지연구소 소장
2006년 일본에서 출간한 박태원의 『소설가 구보 씨의 일일』이다. 오무라 마쓰오大村益夫가 번역했다.

2 『Am Fluss』
(그로스헤이라트: OSTASIEN Verlag, 2012), 근대서지연구소 소장
2012년 독일에서 출간한 박태원의 『천변풍경』이다. 마티아스 아우구스틴Matthias Augustin과 박경희Kyunghee Park
공역했다.

3 『Dzień z życia pisarza Kubo』
(스카르지스코카미엔나: Kwiaty Orientu, 2008), 근대서지연구소 소장
2008년 폴란드에서 출간한 박태원의 『소설가 구보 씨의 일일』이다. 유스트나 나이바르Justyna Najbar가 번역했다.

4 『Scenes from Ch'ŏnggaye stream』
(싱가포르: Stallion Press, 2011), 근대서지연구소 소장
2011년 싱가포르에서 출간한 박태원의 『천변풍경』이다. 김옥영Kim Ok-Young이 번역했다.

이상의 기록

—

짧고도 찬란했던 이상의 문학 세계가 남긴 작품들은 책의 형태로 여전히 존재한다. 시인이자
소설가, 때로는 편집자이자 디자이너였던 이상은 1930년대 경성의 문단과 출판업에서 새로운
시도들을 이어 나가며 자신의 문학 그리고 예술 세계를 펼쳤다.

어느 시대時代에도
그 현대인現代人은 절망한다.
절망絕望이 기교技巧를 낳고
기교技巧 때문에
또 절망絕望한다.

— 이상 1910~1937

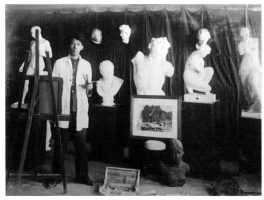

1

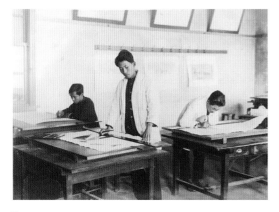

2

3

1 「미술반 습작실에서」, 1929

2 「건축과 실습실에서」, 1929

3 「졸업사진」, 1929
문학사상 소장

1929년 이상의 경성고공 졸업 기념 사진들은 동기 원용석 씨의 기증으로
공개되었다. 이상은 졸업 기념 사진첩에 본명(김해경) 대신 이상李箱이라는
별명을 썼다. 당시 친구였던 화가 구본웅이 선물해 준 화구 상자를 두고 지어낸
것으로 알려진다.

『조선』 9월호
(경성: 조선총독부, 1930)
근대서지연구소 소장

이상의 「12월 12일」은 1930년 2월부터 12월까지 잡지 『조선』에 실린 중편소설로 그의 첫 발표작이다. 서문을 통해 이상은 이 소설이 죽음으로부터 탈출하기 위해 쓴 〈무서운 기록〉임을 밝힌다. 이상 문학의 시발점이자 정신적 기원으로 여겨지고 있다.

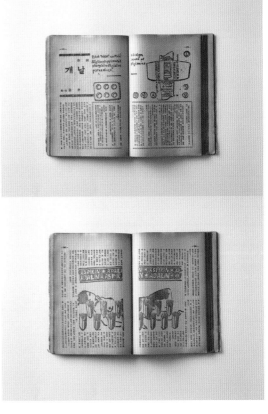

이상의 「날개」는 1936년 9월 『조광』에 발표된 단편소설이다. 자아의 형상과 존재
방식, 인간의 탈출하고자 하는 욕망을 <방>이라는 공간으로 형상화했다. 이상은
소설 속 삽화 두 편을 직접 그렸다. 당시 약국에서 구매할 수 있었던 <Allonal>
약갑을 펼쳐 놓은 그림, 해열 진통제인 <ASPIRIN>과 수면제인 <ADALIN>
단어의 반복이 인상적이다.

『조광』2권 9호
(경성: 조선일보사 출판부, 1936)
근대서지연구소 소장

『삼사문학』 5호
(경성: 삼사문학사, 1936)
근대서지연구소 소장

1934년에 창간된 『삼사문학』은 시·소설·수필·평론 등을 수록한 연희전문학교
출신 중심의 동인회 잡지이다. 이상의 「I WED A TOY BRIDE」이 실린 5호의
표지는 김환기가 그렸다.

1 이상, 『이상 전집 제1권 창작집』,
임종국 편
(서울: 태성사, 1956)

1956년 태성사에서 출간한 이상 전집이다. 1937년 이상이 사망한 뒤 임종국이
엮은 전집이다. 김기림이 엮은 선집과 다르게 이상이 『조선과 건축』에 발표했던
일본어 시를 모두 수록했다.

2

3

2 이상, 『이상 전집 제2권 시집』 임종국 편
(서울: 태성사, 1956)

3 이상, 『이상 전집 제3권 수필집』 임종국 편
(서울: 태성사, 1956)
1~3권 개인 소장

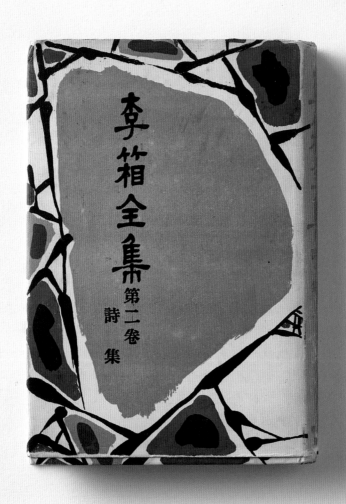

135

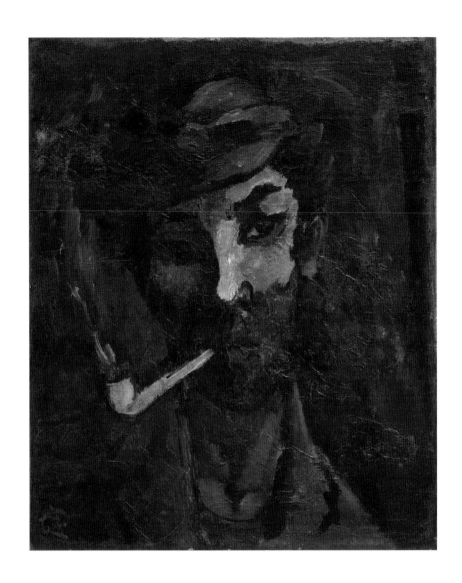

구본웅, 「친구의 초상」, 1935,
캔버스에 유채, 62cm×50cm
국립현대미술관 소장

「친구의 초상」은 화가 구본웅의 1935년 작품으로, 초상화의 주인공은 구본웅의
동네 친구이자 예술적 동지였던 시인 이상이다. 구본웅은 자신의 거친 붓질로
빨갛게 타오르는 입술과 날카로운 눈매를 지닌 이상의 범상치 않은 모습을 그려
냈다.

136

『문학사상』 창간호
(서울: 문학사상사, 1972)
개인 소장

〈모두의 문학〉을 표방하며 창간된 『문학사상』 문학 평론가 이어령에 의해서
시작되었다. 푸른 색조의 배경에 구본웅의 「친구의 초상」 도판을 실어 뜨거운
관심을 모았다. 발행 1주일 만에 초판 2만 부가 소진되었다.

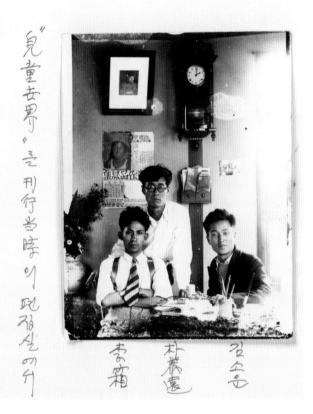

시인이자 번역가였던 김소운은 조선의 아동들을 위해 『아동세계』, 『신아동』,
『목마』를 발행했다. 왼쪽부터 이상, 박태원, 김소운이다. 사진에는 <『아동세계』를
간행 당시의 편집실에서>라고 쓰여 있다.

박태원과 이상은 당시 예술가들이 모이던 <낙랑파라>에서 구본웅의 소개로
만나게 되었다. 김소운은 <낙랑파라>에서 모이던 친우들에 대해 다음(139면)과
같이 회상한다.

<김소운 사진>, 1934~1935 촬영 추정
국립한국문학관 소장

거의 매일같이 〈낙랑〉에서 만나는 얼굴에는 이상, 구본웅 외에 구본웅의
척분戚分되는 변동욱이 있고, 때로는 박태원이 한몫 끼었다. 거기다
낙랑 〈주인〉인 이순석 ― 이 멤버는 모두 나보다는 앞서 서로 친한
사이들이었다.

구인회와 작가들

혹독했던 시대적 배경 속에서도 〈문학〉이라는 이름 아래 우정을 나눈 구인회가
1930년대의 찰나에 남긴 자취는 여전히 한국 근현대 문학에서 중요한 자리를
차지한다. 그들의 순수한 문학에 대한 열정과 우정은 문장에서도, 이제는 〈고서〉의
형태가 된 책 속에서도 볼 수 있다.

소설은 인간 사전이라고 느껴졌다.
— 상허 이태준 1904~1978

언어예술이 존속하는 이상
그 민족은 열렬熱烈하리라.
— 정지용 1902~1950

결국은 〈인텔리겐차〉라고 하는
것은 끊어진 한 부분이다.
전체에 대한 끊임없는 향수와 또한
그것과의 먼 거리 때문에 그의
마음은 하루도 진정할 줄 모르는
괴로운 종족이다.
— 김기림 1908~?

「『시와 소설』 편집 후기」 중,
권영민, 『이상 연구』
(서울: 민음사, 2019)

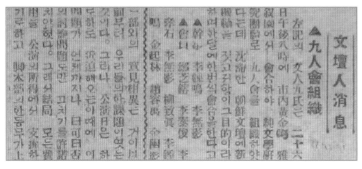

1

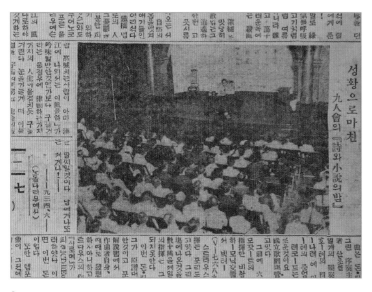

2

1「文壇人消息 九人會 組織」,
『조선중앙일보』, 1933.08.31.

2「성황으로 마친 九人會의 『詩와 小說의 밤』」,
『조선중앙일보』, 1934.07.02.

3「九人會에 對한 難解其他」,
『조선중앙일보』, 1935.08.11.

4「九人會와 『詩와 小說』」,
『조선중앙일보』, 1936.04.07.
국립중앙도서관 자료 제공

구인회는 순수한 문학 예술을 추구한 단체였다. 정치성이 강했던 카프와 달리 이종명, 김유영 등이 창작에 목적을 두고 발의했다. 초기에 이효석, 조용만, 유치진 등이 활동했다. 박태원은 초기 멤버가 탈퇴한 뒤 합류하여 <언어와 문장>, <소설과 기교>의 문학 강연을 했다. 박태원, 이상, 김기림, 정지용, 이태준이 구인회의 중심으로 활동하던 시기에 동인지 『시와 소설』이 출간되었다.

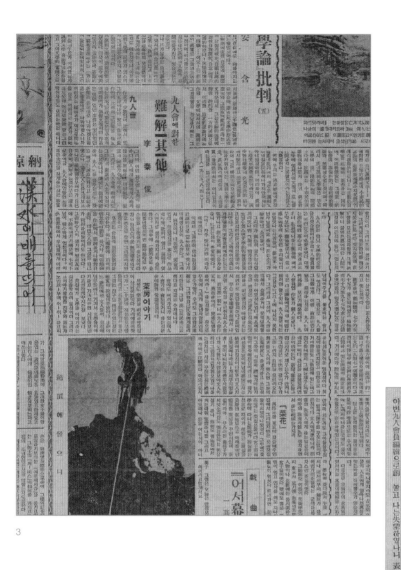

3

키의 첫盤纖로내세울詩와 紙많은 文藝雜誌다웁게 따 갓게한다 이는期待가 킬만 小說는是我讚할學光도 나 핫다고해도 胡鮮文學의 發 가있다 湖去의 九人會야 關係이리라 그러나 內容에 어떠했든 現在의 九人會는 들에 功績이잇다고할 混水 흐르는 眞潔한感情은 他誌 健實한作家를 網羅한 會員 의追隨를容許하지안는데있다 들로 앞날의 企待를 저바리 先生以下의 諸氏編輯이 그 지않으리라고 筆者는 믿는 다시도 內容今體를 致音라 바이다 平快感겯것는 바이니 刊行의 이러한點에서 晋人은 九 게임어쭝웂을가보다 希求를 人會에 提言하고싶은바와 그야 創刊號이니 多少不備 濃續되길마랄다마랄것이 다 먼저 『詩와小說』을보매 나 그러나養할것도눈에 인라도하였었는가보다 너무나 分明히 보이여저서 文學 그目體로보아 覺大한目 아번九人會員編領으로刊 불고 나는夫學하엿나니 表 不滿을 품이一種의 鬱感을 의分割은 行되 九人會를많본다 機會에文 學上에있어서覓派의 分裂은 等가하는바이다 〈張佳春〉

4

『문장』1권 3호
(경성: 문장사, 1939)
근대서지연구소 소장

1939년 2월 창간되어 1941년 4월 강제 폐간된 문학 잡지이다. 편집
주간은 이태준, 편집 위원은 정지용이었다. 시, 소설 창작물을 비롯하여 고전
문학 연구를 발표하는 문학 잡지였으며 문장지의 신인 추천 제도를 통해
박목월, 조지훈, 박두진 등 다수의 문인이 데뷔했다. 뒷표지 전체에 박태원의
「小說家仇甫氏의 一日」광고가 실린 것을 볼 수 있다.

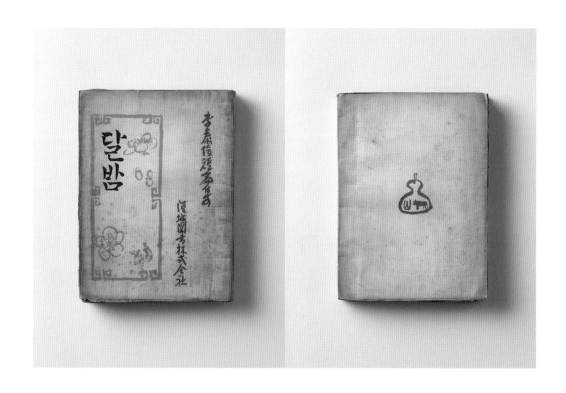

이태준, 『달밤』
(경성: 한성도서주식회사, 1934)
근대서지연구소 소장

1934년 한성도서주식회사에서 출간한 이태준의 단편집이다. 1933년 11월 『중앙』에 실린 단편소설 「달밤」을 포함하여 스무 편이 수록되어 있다. 「달밤」은 성북동으로 이사 온 〈나〉와 〈황수건〉이라는 못난이의 만남을 다루고 있다. 박태원은 1934년 7월 26~27일자 『조선일보』에 「달밤」이 애독을 받아 마땅한 작품이며 이태준은 독특한 예술경을 가진 작가라고 평가한다.

1

1 이태준, 『문장강화』
(경성: 문장사, 1939)

2 이태준, 『문장강화』
(서울: 박문출판사, 1949)
근대서지연구소 소장

이태준의 『문장강화』는 1939년 2월 그가 주관하던 잡지 『문장』 창간호부터
연재된 것으로, 1940년 문장사에서 단행본으로 출간되었으며 이후 1949년에
박문출판사에서 증정판을 출간했다. 문장 작법의 기초, 문장의 작성 요령, 문체에
대한 이론적인 설명과 함께 풍부하고 구체적인 예문을 함께 들고 있어 글쓰기
분야에서 대표적인 서적으로 손꼽힌다.

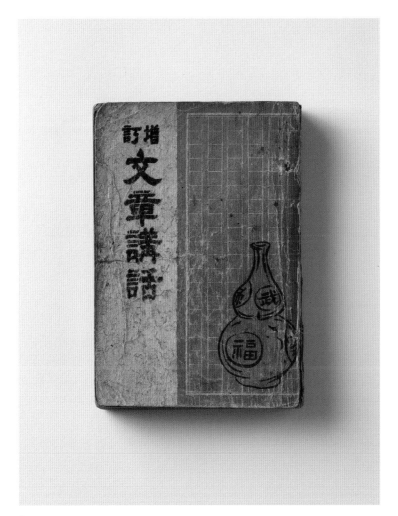

2

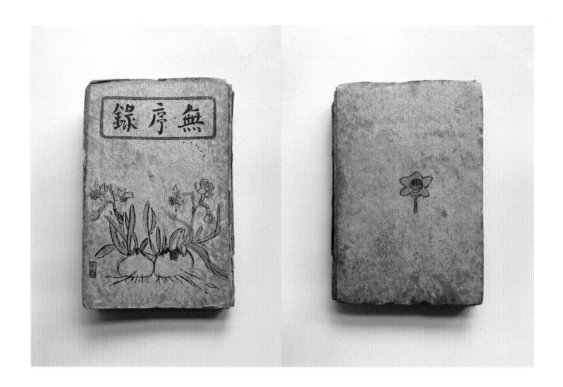

1941년, 이태준이 서른일곱 살에 출간한 수필집이다. <두서 없이 기록한 글>인 『무서록』에 실린 짧은 수필 중 하나인 「작품애」에는 경성역부터 신촌역까지 이동하는 교외선 안의 화자가 두 여학생의 대화를 무심히 따라가며 작가로서 자신의 마음을 되짚는 내용이 실려 있다. 근원 김용준의 문인화 표지가 인상적이다.

그러나 울지는 않았다. 위에 기동차의 소녀처럼 울지는 않았다. 왜 울지 못하였는가? 왜 울지 않았는가? 아니 왜 울지 못하였는가? 그 작품들에 울 만치 애착, 혹은 충실하지 못한 때문이라 할 수밖에 없다. 잃어버리면, 울지 않고는 몸부림치지 않고는 견딜 수 없는 그런 작품을 써야 옳을 것이다.
― 이태준, 「작품애」 중, 『무서록』

이태준, 『무서록』(서울: 박문서관, 1941)
소전서림 소장

『조광』 1권 2호
(경성: 조선일보사 출판부, 1935)
근대서지연구소 소장

「봄봄」은 1935년 『조광』 12월호에 발표된 김유정의 단편소설로 1930년대 일제
강점기와 강원도 산골을 배경으로 데릴사위와 장인 사이의 희극적인 갈등을
풍자적 수법으로 그려냈다.

정지용, 『정지용 시집』
(경성: 시문학사, 1935)
근대서지연구소 소장

1935년 시문학사에서 출간된 정지용의 첫 시집이다. 프라 안젤리코Fra Angelico의 「수태고지」 일부를 표지로 삼았다. 시집은 모두 5부로 나누어져 있으며, 총 87편의 시와 2편의 산문이 수록되어 있다. 작품들 가운데 〈바다〉에 관한 시가 많은 것이 특징이다. 이는 두 번째 시집 『백록담白鹿潭』의 〈산〉의 시편과 대응을 이룬다. 시집의 맨 뒤에 박용철朴龍喆의 발문이 붙어 있다.

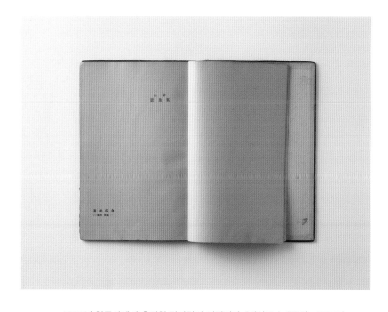

김기림, 『기상도』
(경성: 창문사, 1936)
함태영 소장

1936년 창문사에서 출간한 김기림의 시집이다. 「기상도」는 『중앙』 1935년
5월호, 7월호 『삼천리』 1935년 11월호, 12월호에 걸쳐 발표되었던 7부 424행의
장시이다. 시집의 장정은 절친한 친구이자 구인회 멤버였던 이상이 맡았다.
김기림은 조선일보사를 휴직하고 도호쿠제국대학으로 유학을 떠나기 전 시집을
내고 싶었지만 여의치 않았다. 김기림이 여름 방학을 맞아 귀국했을 때 이상과
함께 시집을 만들어 친지들에게 발송했다는 일화가 있다.

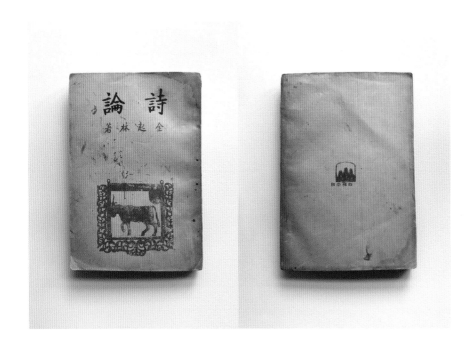

1947년 백양당에서 출간된 김기림의 평론집이다. 「시학詩學의 방법」, 「시와 언어」, 「시의 방법」, 「시의 모더니티」 등 총 34편의 평론이 5부로 나뉘어 수록되었다. 1930년대 우리 문단을 진단하고 서구 모더니즘의 시론을 소개하며 자신의 시론을 정립했다는 데 의미가 있다.

비인간화한 수척한 지성의 문명을 넘어서 우리가 의욕하는 것은 지성과 인간성이 종합된 한 새로운 세계다. 우리들 내부의 「센티멘탈」한 「東洋人」을 깨우쳐서 우리는 우선 지성의 문을 지나게 하여야 할 것이다.

너무나 기계적인 것으로 달아나고 만 문명이 인간과 육체의 협동에 의하여 생명적인 것으로 앙양되어야 할 것이라고 생각한다. 그것은 고전주의나 「로맨티시즘」의 일방적 고조나 부정이 아니고 그것들의 종합에 의하여 쬔來할 것이나 아닌가고 생각한다.
— 김기림, 「오전의 시론」 중, 『시론』

김기림, 『시론』
(서울: 백양당, 1947)
함태영 소장

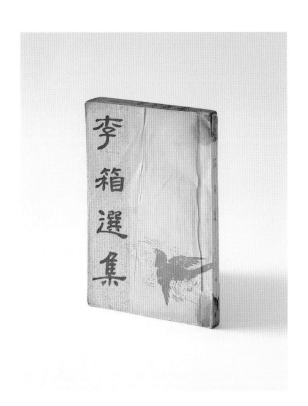

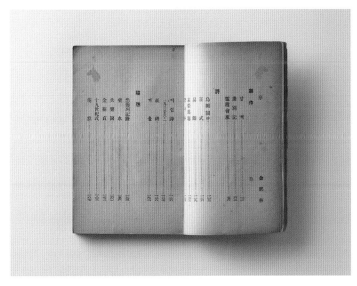

이상, 『이상 선집』 김기림 편
(서울: 백양당, 1949)
함태영 소장

1949년 백양당에서 출간한 이상 선집이다. 1937년 이상이 사망한 뒤 김기림이
엮은 선집이다. 이상을 추모하는 마음이 담긴 서문 「이상의 모습과 예술」
비롯하여 「오감도」, 「날개」, 「지주회시」, 「봉별기」 등이 수록되어 있다.

기록으로 보는 경성

박태원과 이상 그리고 구인회는 경성의 한복판에 있던 모던 보이였다. 카페에서 모여
앉아 서양의 음악을 듣고 서양의 문학을 논하던 모습을 상상해보기 위해 1930년대
경성의 모습이 담긴 자료를 살펴본다.

야자나무 아래서 태양에 지는
저녁 해를 바라보면서 고요히
세레나데나 듣는 청춘남녀의
풍경을 남미나 모로코의 정열적
연애풍경이라 한다면 거리의
한 모퉁이 조용한 안식처인 서울
여러 끽다점에서 커피 마시며
속삭이는 남녀의 풍경을 이 땅의
로맨티스트의 애무광경이라고
아니하리까.

— 「끽다점 연애풍경喫茶店戀愛風景」 중,
『삼천리』(경성: 삼천리사, 1936)

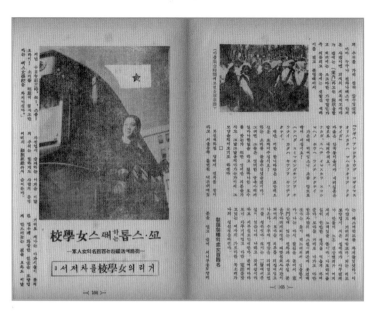

「꼬·스톱하는 뻐스 여학교, 가로에 활약하는
104명의 여인군女人軍」, 『삼천리』
(경성: 삼천리사, 1936)

북촌 한구석, 버스걸 대기소. 사람 구경을 하며 느끼는 부러움 혹은 애환,
연애편지를 받은 일화 등 여차장과의 일문일답.

「끽다점 연애풍경喫茶店戀愛風景」, 『삼천리』
(경성: 삼천리사, 1936)

당대 최고 인기 배우이자 〈낙랑파라〉의 매담(마담)인 김연실, 〈비너스〉의 복혜숙,
〈모나리자〉의 강석연을 초청하여 나눈 대담 기사. 이곳을 드나들던 예술인들,
커피향과 자욱한 담배 연기 등 끽다점의 풍경을 엿볼 수 있다.

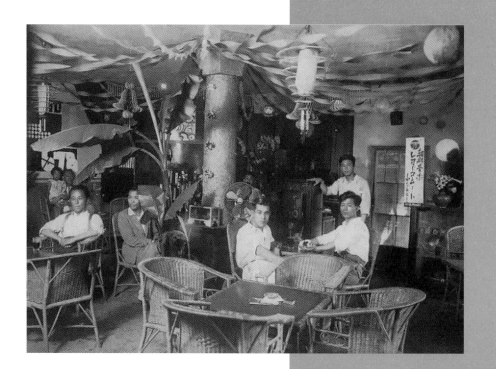

1930년대 당시 〈낙랑파라〉 내부의 모습

도쿄미술학교 출신 화가 이순석의 끽다점 <낙랑파라>에 관한 기사 내 발췌.

서울 안에 잇는 화가, 음악가, 문인들이 가장 만히 모히고 그리고 名曲演奏會(명곡연주회)도 매주 두어 번 열니고 文豪(문호)「꾀-터」의 밤 가튼 會合(회합)도 각금 열니는 곳이다. 이 집에서는 맛난 틔(茶)와 「케-크」「푸룻」等(등)을 판다.

이리로 모아드는 인테리는 점점 만허 간다, 이미 氏의 사업은 인제는 터전이 서 젓다고 보겟다. 그리고 티룸의 일홈이 조타. 樂浪(낙랑)파라! 이것은 江西 高句麗 文化(강서 고구려 문화)의 精華(정화)를 따다가 冠辭(관사)를 부첫는데 그 뜻도 무한히 조커니와 음향이 명랑한 품이 깍근 참배맛이 난다.

「낙랑파라 인테리 청년 성공 직업」, 『삼천리』
(경성: 삼천리사, 1933)

전시 〈구보의 구보〉는 지금 서울에서 예술가들이 보는 「소설가 구보 씨의 일일」을 다양을 다양한 형태로 보여준다. 구보가 보았을 오후 3시의 경성역을 지금의 시선으로 다시 보고, 소설에 등장하는 다양한 직업군의 관점을 되살려 보고, 구보의 공간을 재해석하여 형태를 만든다. 전시 속 영화 「소설가 구보의 하루」에 나오는 현재의 서울을 걷는 구보가 1930년대 경성의 구보와 겹쳐 보이는 것은 시공간을 넘어 누구에게나 있는 〈고독〉 때문일 것이다.

2020년대 「소설가 구보 씨의 일일」

전시

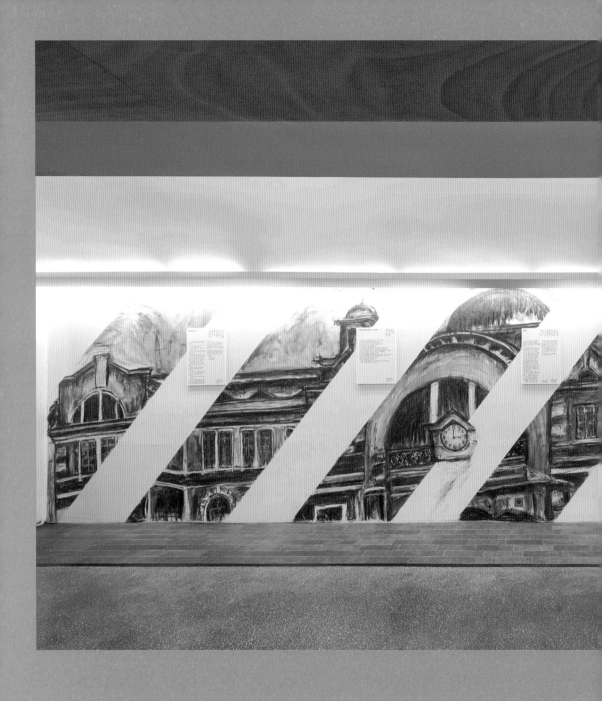

벽화 「경성역 오후 3시」

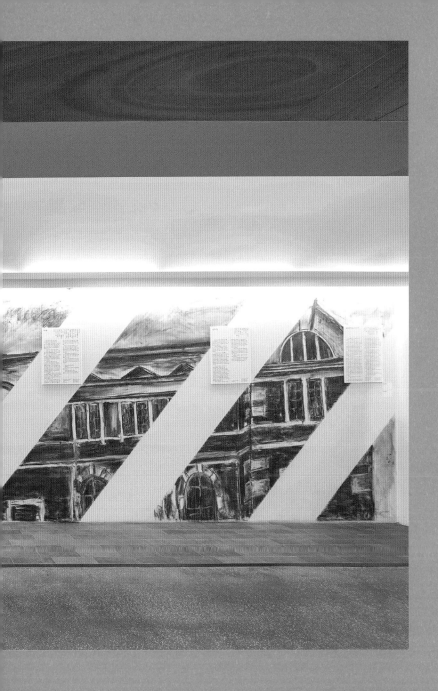

「경성역 오후 3시」, 벽화, 목탄, 9m×2m

최대진, 설치 미술가 프랑스 파리 세르지 국립미술학교 및 리옹 국립미술학교를 졸업. 오랜 외국 생활에 얻게 된 작가의 경계인으로의 위치 혹은 딜레마에서 나오는 개인적이고 미시적인 경험 및 사유들과 동시대의 다양하게 전개되는 역사적, 사회적인 조건들을 결합하는 조형적 작업들을 해오고 있다.

「경성역 오후 3시」의 최대진 인터뷰

1. 전시장의 한 벽면을 경성역으로 채우는 벽화가 인상적이다. 거친 느낌의 목탄화 드로잉으로 보는 경성이다. 작품 소개를 해달라.

〈구보〉 전시에 대해 소개받으며 경성역에 대한 그림을 그려 달라는 제안을 받았다. 벽화라는 형식적인 면까지도 제안이었다. 흑백 벽화에 먹과 목탄을 매체로 주로 활용해 왔기에 자연스럽게 목탄을 재료로 선택했다. 경성역은 과거의 장소이기도 하지만 현재도 존재하는 공간이다. 목탄이라는 재료가 과거를 불러오는 느낌이 있다고 생각한다. 어떤 부분은 희미하게 어떤 부분은 진하게 그려지는 특성이 우리가 직접 경성의 시대에 살아 보지는 않았지만 희미하게나마 과거를 떠올려 보는 연상 작용에 어울린다고 생각했다.

2. 여전히 존재하는 공간이지만 지금과는 전혀 달랐던 1930년대의 경성을 표현하는 것은 쉽지 않았을 것 같다. 오후 3시를 시간적 배경으로 선택했는데,「소설가 구보 씨의 일일」에서 힌트를 얻었나? 이 소설의 어떤 부분이 작업에 어떤 영향을 주었나.

오후에 구보가 경성역을 지나는 장면을 떠올리며 제목을 정했다. 작업을 하면서는 자연스럽게 현재 서울역을 떠올렸다. 친숙하지는 않지만 자주 가게 되는 장소로서의 서울역이 가지는 인상은 다양하다. 다른 도시로 떠나거나 도착하는 장소라는 점에서부터 그 복합적인 특성이 있다. 번잡하고 분주하게 수많은 사람들이 오가는 서울역을 떠올리면 현기증도 느껴진다. 사람들과 공간을 관찰하는 구보의 모습을 많이 생각했다.

3. 박태원과 이상은 1930년대 경성에서 새로운 예술을 찾던 이들이다.「소설가 구보 씨의 일일」에서 박태원은 글로, 이상은 삽화로 새로운 시도를 모색했는데, 같은 예술가로서 이러한 시도들은 현재 어떻게 느껴지는가?

당시 서울의 이미지는 우리의 예상과 충돌하는 지점이 있다. 일제 강점기의 경성을 떠올려 보면, 지금보다 낙후되었을 것이고 정치적으로도 어렵기만 한 생활이

었을 거라고 짐작하겠지만, 오히려 굉장히 도회적이었고 비록 일본을 통하였지만 신문물도 많이 들어왔다. 예술가의 시선에서도 꽤 현대적으로 보이는 부분이 있었다.

100년 전이나 매체가 다양해진 지금이나 예술가의 역할은 큰 틀에서 비슷한 듯하다. 시선과 사고방식의 측면에서도 궁극적으로 말하고자 하는 내용은 별반 다르지 않다. 오히려 당시의 박태원과 이상 같은 예술가들이 대도시 구조가 생기기 시작한 그 서울에서 탄생하는 국제화의 흐름을 잘 이해하고 있었다. 그들은 생각의 범위가 더 넓었다.

그에 비하면 요즘 예술가들은 새로운 시도에 대한 욕망이 덜한 듯하다. 다른 분야와 매체가 그 역할을 충분히 하고 있기 때문일 텐데, 그렇게 순수한 의미로서 예술의 자리는 협소해진다. 작가들도 예전보다 더 보수적인, 일종의 장인 같은 태도를 가지게 되는 것 같다. 질문이 있을 때 전복이 일어나는데, 지금에 와서는 그런 상황이 별로 일어나지 않는다. 상상의 폭이 좁아지는 셈이다. 이러한 부분에 대해서 옳고 그름, 장단을 논하기는 어렵다.

4. 당신의 기존 작업은 근현대사와 동시대를 개인이 겪은 시간과 상황의 시선으로 보는, 거시적인 것과 미시적인 것의 교차점에 놓여 있다. 이 작품에서도 그런 부분을 표현하려 했나.

기본적으로 작품을 대하는 사고의 구조가 늘 그런 방향을 향하고 있으므로, 작업을 하면 그렇게 나온다. 서울역의 역사와 관련된 수많은 이야기들이 있을 것이다. 개인으로 서울역에 대해 겪었던 이야기도 분명히 있다. 신경숙 작가가 소설 『외딴 방』에서 서울역 앞 대우빌딩에 대해 쓴 부분이 생각난다. 1970년대 구로공단의 여공이 된 주인공이 일하기 위해 상경하여 처음 본 풍경 속에서의 모습이다. 그 당시 처음 서울을 마주한 이들이 공통적으로 느끼는 대표적인 이미지는 아마 유사할 것이다. 그러한 방식으로 계속해서 서울역과 경성역에 대한 개인의 기억 그리고 그 역사에 대해 생각해 보게 되었다. 단순하게 1차원적으로만 존재하는 공간은 없다. 공간에는 늘 각자의 사연과 이미지, 역사가 겹친다. 개인적으

로 그런 지점을 좋아하고 흥미를 느낀다. 아카이빙된 과거의 이미지를 자주 찾아본다. 공통의 기억을 가진 사람들이 공유하는 이미지이지만, 또 각자에게 고유한 심상이 분명히 있으며 이는 언제나 연결된다.

처음 이 작업을 제안받았을 때 어렵게 느끼지 않았다. 많은 기억과 이미지가 남아 있는 공간, 거쳐가는 플랫폼의 역할을 하는 공간이 불러오는 많은 생각들이 있다. 타고 있는 기차가 천천히 플랫폼에 들어설 때 보이는 사람들에게서 집에 돌아온 느낌을 느낀다던지 하는, 각자가 떠올리는 다양한 기억이 있을 것이다. 결국 미시적이고 거시적인 심상들을 가장 잘 연결지어 주는 대표적인 공간이 역이라고 생각한다.

5. 송승언 시인의 에세이와 함께 볼 수 있도록 전시되었다. 관람객의 입장에서 어떻게 보면 좋을까?

작업 의뢰를 받았을 때부터 이미 에세이가 완성되었다고 들었다. 원래 작업에서도 텍스트와 그림을 자주 겹쳐 사용하기에 거부감이 없었다. 글을 미리 읽은 덕분에 도움이 되었다. 벽화를 그리는 작업은 액자나 종이, 캔버스를 전시하는 작업과 달리 일종의 환경을 만드는 일이다. 벽은 건축물의 일부, 실내 공간의 일부이기 때문이다. 진짜 경성역을 재현하기 위한 작업이었기 때문에, 전시 관람객들이 거닐 때 1930년대의 경성역을 각자가 회상하며 거닐 수 있기를 원했다. 실재하는 경성역을 건축 안에서 환경적, 배경적 요소로 읽혀지길 바라기도 했다.

송승언 시인의 에세이를 읽으며 사람들의 군상이 더욱 생생히 보였다. 서울역에는 수많은 사람들이 있다. 그들을 가장 잘 관찰할 수 있는 공간이 역이고, 그 에세이 자체가 각각의 이미지가 된다고 생각했다. 시대상을 잘 담고 있으므로 이 작품으로 관람객들이 과거로의 여행을 하는 느낌을 가졌으면 한다. 나 역시 참여 작가이자 관람객으로서 서울의 과거인 경성을 시각적으로, 문학적으로 회상해 보는 경험이 흥미로웠다.

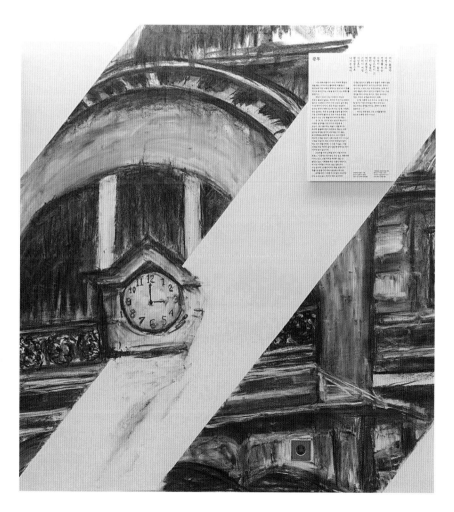

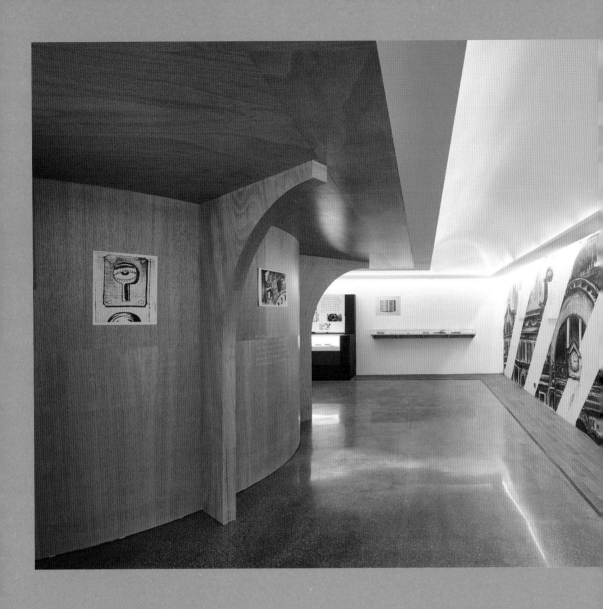

에세이 「경성 직업 전선」

「경성 직업 전선」, 에세이 6편

송승언, 시인 2011년『현대문학』신인추천을 통해 작품 활동을 시작했다. 시집『철과 오크』
『사랑과 교육』, 산문집『직업 전선』『덕후 일기』등이 있다. 2016년 박인환문학상을 수상했다.

룸펜 (전업 자녀[1])

> 어머니의 사랑은 보수를 원하지 않지만, 그래도 자식이 자기에게 대한 사랑을
> 보여 줄 때, 그것은 어머니를 기쁘게 해준다.

나는 룸펜이다. 아니 예술가다. 아니 룸펜이다. 아니 예술가다.

하루가 멀다고 변화를 거듭하는 이 시대에 조응하여 생활을 가꾸어 나갈 금전을 구하는 데 열심인 게 다 자란 이의 도리라면 나는 룸펜이다.

그러나 이 세계를 바라보는 일에 눈떠 온종일 전망에 관해 생각하는 한편으로 세상과 인생에 숨은 진실을 밝혀 드러내고자 하는 정신에 분명 가치가 있다면 나는 예술가다.

이런 존재론적 고민으로 방구석을 서성이는 와중에 〈언제 번듯한 데 취직하고 좋은 배필을 만날꼬……〉라고 한숨 쉬며 말하는 어머니의 목소리가 문지방 너머로 들려올 때, 나는 당최 써먹을 데 모를 자녀다.

그런데 바른말로다가 내 적성은 룸펜도 예술가도 아닌 전업 자녀인 듯하다. 생각이 여기에 미치기까지 나도 참 많은 시간을 소반 앞에서 보냈다. 어느덧 칠십만을 넘어서는 이 도시의 인파 속에서 〈내가 진정으로 바라는 것이 무엇인가?〉라는 질문을 진지하게 대해 본 이 얼마나 될까? 나는 매일같이 스스로에게 그 질문을 던졌다. 어머니가 차려주는 아침을 먹고 산보를 다녀온 뒤 소반 앞에 앉아 가만히 눈을 감는다. 그리고 머릿속으로 몰려드는 온갖 세속적인 상념들 — 무얼 해서 먹고 살아야 하나, 나에게 사랑을 줄 이 누구일까, 세상은 참으로 두려운 형세로 변화하는구나 — 을 물리치고서 내 마음에 집중한다. 〈내가 진정으로 바라는 것이 무엇인가?〉

일렁이는 마음속에 서서히 떠오르는 그 이름…… 어머니!

밥을 먹이고, 옷을 입히고, 재워 주시며 나를 키워 온 어머니의 사랑. 그 은혜에 보답하기를 바라는 순수한 열망이 피어오른다. 어머니가 나에게 사랑을 주었다면, 나 또한 어머니에게 사랑을 주며 잘 섬기면 되는 일이다. 그것이 효의 길 아니겠는가. 그 길을 어렵게 빙 돌아갈 이유가 있을까? 고시 공부를 한답시고 어머니

[1] 취업을 않고 부모의 경제적 지원을 받는 성인들을 가리키는 중국 신조어. 참조: 권가영, 「중국의 〈전업 자녀〉를 아시나요」, 「중앙일보」 2023.01.01.

의 신경을 쓰이게 만들거나, 돈부터 양껏 벌고 나서 어머니를 행복하게 해드리겠다는 건 다 우회하는 것이요, 곁에서 모시며 사랑을 드리는 것이 직진하는 일이다.

혹자는 내게 이렇게 물을 수도 있겠다. 「대저 자녀가 무슨 직업이 된단 말요?」 그러나 그것은 배움이 부족하신 말씀. 직업이란 무엇인가? 생계를 유지하기 위해 제 적성과 능력에 따라 종사하는 일에 다름 아니다. 내게는 어릴 적부터 어머니를 웃게 만드는 남다른 재주가 있고, 그에 따라 수입(용돈)을 얻기도 하니 이것이 직업이 아니면 무엇이 직업이겠나.

게다가 그 전업 자녀라는 말을 보라. 그 말에는 룸펜이라는 자조적인 뉘앙스 대신에 어떤 발랄한 능동성 마저 있다. 또한 이 직업은 지레짐작하는 바대로 그저 놀고 먹는 쉬운 일이 전혀 아니다. 제 적성과 노력에 따라 효자가 되기도 단숨에 불효자가 되어 버리기도 하니, 절대로 우습게 보지 않길 바란다.

「책일랑 쉬고 빛 좀 쬐려무나. 해가 중천에 떠 있다. 마당도 좀 쓸고.」

「네, 어머니. 슬슬 시장하기도 하고요.」

잔소리를 짜증 않고 넉살로 받는 것, 이것이 전업 자녀의 불가결한 자질이다.

전차장

> 구보는, 움직인 전차에 뛰어 올랐다. (…) 대체, 어느 곳에 행복은 자기를 기다리고 있을 것인가를 생각해 본다.

종로 지나는 와중, 머리칼이 덥수룩한 신사가 올라탑니다. 동그란 안경을 쓴 신사의 꼬락서니는 영 매가리가 없어 보이는군요. 그는 불행한 남자입니까. 그의 불행을 싣고 전차는 동대문으로 운행합니다.

이 전차는 동대문을 지나 청량리까지 갑니다. 그리고 다시 동대문을 지나 종로로, 서대문으로 가겠지요. 쉬지 않고 왕복하는 열차 위에서 내 인생은 지금 어디로 가고 있는 것일까요.

이 전차는 반강제 보기차半鋼製bogie車입니다. 반은 강철로 되어 튼튼하면서도 반은 목제라 경량화에 힘썼고, 내부 또한 목조건물 같아 승객 분들에게 심리적 아늑함을 주지요. 마치 움직이는 방과 같으니 새로운 공간의 발명입니다.

더 많은 승객 분들을 더 안락하게 더 빠르게 모시기 위해 보기 대차를 채용했습니다. 경성 사람들이 날로 늘어가니 교통난에도 도움이 되겠지요. 더 자세히 설명을 드리자면……

어이쿠, 미안합니다. 저만 신나서 졸린 얘기를 하고 말았습니다. 다른 이야기를 드리지요. 젊은 분들은 잘 모르는 이야기입니다만, 저는 아직도 전차를 처음보았던 그날이 생생합니다. 소가 끌지도 않는데 커다란 집 같은 것이 제 스스로 움직이지 않겠습니까. 지켜본 모두가 놀라 자빠질 만큼 신기해하면서도 두려워했지요. 한참 가뭄일 적에는 전차가 원흉으로 꼽히기도 했었지요. 전차가 땅의 정기를 빨아들였기 때문에 땅이 메말랐다거나, 전차를 움직이려고 용의 허리를 끊어 먹어서 그랬다거나……[2]

어이쿠, 미안합니다. 저만 신나서 졸린 얘기를 하고 말았습니다. 경성에 총독부가 들어선 이후로 강산이 많이 변화했지요. 이제 철도는 부산에서부터 백두산 가까이까지 깔려 있습니다. 오늘 하루 얼마나 많은 사람들이 전차와 열차를 타고 먼 데로 이동하고 있을까요. 또 얼마나 많은 것들이 여기에서 저기로 떠나가고 있을까요.

이 철도가 우리 강산에 얽힌 목줄인 듯도 합니다만, 또 어느 날에는 우리 강산의 핏줄이고 힘줄이 되리라고도 생각해 보려 합니다. 언젠가 이 힘줄이 이 땅을 산짐승처럼 숨 쉬고 내달리게 만들지 않을까요.

동대문을 지났습니다. 풍경이 바뀌자 제 생각도 바뀝니다.

2 우리역사넷, 「전기와 함께 들어 온 전차」

저는 그저 여러분들이 전차를 타고 행복에 안전히 다다르기만을 바랍니다. 저기 음울해 보이던 그 신사 분을 포함해서 말입니다.

여급

무지는 노는계집들에게 있어서, 혹은, 없어서는 안 될 물건이나 아닐까.
그들이 총명할 때, 그들에게는 괴로움과 아픔과 쓰라림과… 그 온갖 것들이
더하고, 불행은 갑자기 나타나 그들의 마음을 사로잡고 말 게다.

딸랑, 출입문에 매단 종이 울린다. 「아키코[明子], 신사 분들 맞이해 드려.」
보이가 말한다. 손거울을 들어 나를 살핀다. 표정이 심히 별로다. 유명자, 정신
차려, 돈 벌어야지. 얼굴을 덮은 화장. 화장을 덮은 가식. 충분히 아양 섞인 꼴이
되도록 얼굴을 풀고 테이블로 간다.
「무엇을 잡수시겠어요?」좋아, 만점.
「하하하, 조선 색시가 아키코라니. 하지만 색시 미모는 은좌(銀座)에 있을 그 누
구보다도 빼어나구료. 어디, 여기 앉아 보시게.」
나는 사내들의 옆에 잠시 앉아 아양을 떨며 주문을 받고, 음료를 쟁반에 담아 내
어 온다. 커피며 홍차다. 저들의 기호란 대개 이렇다. 지식인 행세를 하느라 설탕
음료는 천박하다고 느끼는 모양새다.
그들은 뉴스에 관해 논하고, 또 석천탁목(石川啄木)[3]에 관해 이야기하다가 내 얼
굴, 그리고 내 맞은편에 앉은 하루코의 얼굴을 번갈아본다. 그 하나의 표정에 드
리운 온갖 생각을 나는 다 안다. 〈지금 우리가 나누는 이야기들을 이 계집은 알
수 없겠지. 딱하구먼. 자네가 보기엔 둘 중에 누가 더 나은 것 같아? 연애를 걸면
넘어오려나? 이제 농을 띄워서 분위기를 돌려 볼까?……〉
나는 흘긋 하루코를 본다. 멍청한 얼굴이다. 내 얼굴도 진배없을 거다. 다 알고
있지만 멍청한 표정을 짓는 나. 하루코도 그럴까? 아니야. 하루코는 확실히 조금
멍청하긴 해. 하지만 그게 하루코의 잘못은 아니지.
나도 알아. 안다고. 석천탁목의 단가도 읽었고, 최근 유명세를 얻는 젊은 작가가
그를 너무 좋아해서 그의 이름자 하나를 필명으로 썼다는 것도 알지. 나도 문학
을 알고, 카페를 찾는 손님 중 누가 진짜 식견이 높은지, 누가 그저 예술가연을
위해 문학을 들먹이는지도 잘 알지.
하지만 그들 중 내가 문학을 잘 안다는 걸 눈치채는 이는 하나도 없지. 그들 눈에
나는 그저 멍청하고 불쌍한, 돈 벌 생각밖에는 모르는 계집이지. 임부미자(林芙
美子)[4]의 소설 속 주인공이 된 기분. 너희는 알까. 물론 모르시겠지.
「내일 날 좋으면 나랑 상회에나 가지 않으려오? 좋으면 이 종이에 ○를, 싫으면
×를 쓰고 접어서 내게 주시오. 내일 아침까지는 펼쳐보지 않으리다.」
무리 중 그래도 좀 똑똑해 보이는 사내가 내게 종이와 만년필을 건넨다. 나는 생
긋 웃어 보이며 받는다. 안 보이게 몸을 돌려, 종이에 내 마음을 쓴다.
　×
×××××××××××××

3 이시카와 다쿠보쿠.
백기행은 그를 좋아해
필명을 석으로 지었다.
4 하야시 후미코.

× × × × × × ×

종이가 찢어지기 직전까지 ×를 얼마든지 겹치고 겹쳐서.

이게 내 마음이에요, 선생님.

나는 화사하게 웃어 보이며 종이를 돌려준다. 샌님의 넋 나간 얼굴. 좋아, 만점.

광부

어느 틈엔가 이런 자도 연애를 하는 시대가 왔나. 새삼스러이 그 천한 얼굴이
쳐다보였으나, 그러나 서정 시인조차 황금광으로 나서는 때다.

나는 광부이올시다. 아니, 차라리 황금의 꿈을 쫓는 사나이라고 불러 주면 어떻
겠소? 충청도에 가면 누렇게 번쩍이는 금덩어리가 봇물 터지듯 쏟아진다는 소문
을 듣고서 나는 곡괭이를 들었다오.

깨닫기 전까지 나는 아세아가 세상의 전부인 줄로만 알았소. 하지만 저 먼 미국
땅에서 벌어진 대공황의 여파가 아무 상관도 없어 뵈는 이 먼 데까지 미치니,
모든 세상은 연결되어 있다는 생각이 퍼뜩 드는 게 아뇨. 김 형, 어떻게 먹고 살
테요. 맥주 한 곱보를 단숨에 들이켜며 사뭇 진지하게 물어오던 벗의 어두운 표
정을 보면서 나는 그깟 예술 따위 버리기로 했소.

돈, 돈, 돈. 있으면 살고 없으면 죽는다니. 이러한 살상력을 가진 무기가 세상에
또 있는가. 내가 좋아하는 예술이 나를 죽이려 든다면 결별해야 함이 마땅하오.
황금이 내게 살아갈 희망을 준다면 응당 쫓는 것이 옳소. 송산창학(松山昌学)[5]을
보시오. 돈이 전부인 세상에 인생을 내걸어 신분 상승한 자가 아니오? 인생을 내
걸어도 죽은 뒤에야 반짝일까 말까 하는 것이 예술이라면, 나 그런 거 싫소. 기왕
인생을 내걸 거라면 살아 있을 때 반짝이는 편이 이치에 맞지 않소이까.

브로커를 따라 금맥을 찾아 다들 여기에 모였소. 이 중에는 의사였던 자도 있고,
변호사와 기자도 있고, 논밭 버려둔 채 괭이 들고 온 농민도 있소. 사회 운동 하
던 이들도 여럿이고, 저 이는 머리털이 하나도 없는 걸로 보아 스님 같구려. 금불
상이라도 세울 요량인가? 색불이공공불이색 색즉시공공즉시색이라!

금맥을 찾기 시작한 지 넉 달이 지났지만 아직 소식은 없소. 하지만 예서 포기하
면 인생을 걸었다고 말할 수나 있을까. 곡괭이질을 하다 보면 팔다리가 쑤시기도

5 최창학의 일본식
이름.

174

하지만, 생각이 깊어지는 느낌이 드는 게 참 묘하오. 금맥 찾기 또한 예술과 다르지 않다고나 할까? 나는 지금 영감을 찾아 나서는 중이오. 영감, 금이라는 영감, 생각의 금맥을 터뜨리기 위해!

김 형, 엉뚱한 소리 마시오. 김 형이 가야 할 광산은 다른 곳에 없고 책상 위에 있소. 원고지라는 광맥을 파시오. 문학이 김 형의 금광이오……[6]

떠나는 내게 벗은 그런 소리를 했지만, 참으로 고루한 생각 아니오?

개(다방의)

> 강아지의 반쯤 감은 두 눈에는 고독이 숨어 있는 듯싶었다. 그리고 그와 함께,
> 모든 것에 대한 단념도 그곳에 있는 듯싶었다.

나는 개임. 아빠랑 살고 있음. 아빠는 개가 아님. 아빠는 왜 개가 아님? 엄마는 없음. 엄마는 왜 없음?

아침 됐음. 아빠는 아침에 바쁨. 아빠가 옷 입으면 나도 신나서 헥헥거림.

천변 지남. 풀잎 가득함. 거기에 오줌 쌈. 다른 놈도 싸고 간 듯.

자전차 타고 누가 지나감. 자전차는 지나갈 때마다 짜르릉 짜르릉 소리 들림. 시끄러워서 한 번씩 나도 짖어 줌.

골목 지남. 담벼락에 오줌 쌈. 대로 나옴. 전차 자동차 사람들 등등 많음. 한 번씩 짖어 줌.

다방에 들어옴. 아빠는 담배를 피우며 왔다 갔다 함. 쪼금 있다가 여자가 옴. 저 여자는 날마다 아빠보다 조금 늦게 오고 조금 일찍 나감. 하루 종일 아빠보다 더 많이 왔다 갔다 함.

낮에는 사람들이 더 많이 왔다 갔다 함. 얼굴과 냄새가 익숙한 사람도 있고 익숙하지 않은 사람도 있음. 나는 자리에서 일어나 한 바퀴 돌아다님.

젊은 여자. 냄새 좋음. 잠깐 나를 만져줌. 기분 좋으려다 안 좋음. 거기는 만지면 안 되는데. 도망.

나이 많은 남자. 구두코를 좀 핥음. 거기에 뭔가 단내가 남. 남자는 내게 관심 없는 듯. 이동.

6 조각가 김복진이
동생인 소설가
김기진에게 전한 말을
참조.

175

젊은 여자. 나를 무서워 함. 자기가 더 크면서. 이동.

젊은 남자. 나를 보더니 손짓하며 뭐라고 함.

「캄, 히어.」

뭐라고 하는지는 모르지만 오라는 뜻 같음. 무시. 「이리 온.」 다른 말로 나를 부름. 무시. 나를 부르지 않았으면 갔을 텐데. 나를 불러서 안 감. 나는 아빠 말만 들음. 사실 아빠 말도 밥 줄 때만 들음.

바깥에 나가고 싶음. 나가지 않음. 나가지 못함 아님. 나가지 않음. 나가면 혼날까 봐? 뭔가 더 있는 듯. 나는 왜 아침에 여기로 오고 저녁에 집으로 가지? 왜 집에서 나오고 집으로 돌아가지? 왜 여기에 있지? 나는 왜 바깥에 없고 여기에 있지? 잘 모르지만 여기에 있으면서 사람들 주위를 돌아다녀야 할 것 같음. 그래야 아빠가 잘했다고 밥 줄 것 같음. 그런 생각이 나를 못 나가게 함. 나가지 못함. 나가지 않음 아님. 나가지 못함.

하품하면 지겨움.

엎드리면 배고픔.

눈 감으면 졸림.

사랑꾼(옛날에도 지금도)

> 사랑하는 이들이여. 그대들 사랑에 언제든 다행한 빛이 있으라.
> 그리하여 또다시 사랑의 계절이 찾아오고, 나는 높은 곳으로 올라간다.

화신상회 옥상에 올라서면 종로 거리가 밝게 드러난다.
그 거리 곳곳에는 당신들과 내가 걸었던 발자국이 여전히 남아 있다.
저마다 다른 당신들의 기억은 내 슬픔 속에서 두통처럼 뒤섞이지만,
그래도 당신들은 어느 순간 모두 오롯한 당신이다.
어느 날 데리다에 가서 함께 차를 들었던 기억,
그 어느 날 동경역과 다를 바 없이 훌륭한 경성역 건물을 보며 감탄을 나누던 일,
또 어느 날 따스하고 행복한 빛을 받으며 조선신궁의 돌계단을 함께 오르던 시간,
그리고 어느 날 창경원에서 고개 들자 비처럼 쏟아지며 우리의 표정을 가리던 벚꽃 잎들,

얼마간의 부끄러움과 굴욕감 속에서도 수그러들 줄 모르던 뻔뻔한 애욕.

그 모든 아름다웠던 것들을 다시 되돌릴 수만 있다면.

당신이라는 작은 불꽃이 내 영혼에 옮겨붙어 더 큰 불로 번지는 것이 사랑이라는 작용인데,

혹여 오늘 이 건물이 불타버린다면, 내 사랑의 심장은 홀로 더 외롭고 뜨거워지겠지.

안 된다고, 안 된다고, 그런 생각을 해서는 안 된다고,

울면서 비 맞으며 떠나가던 당신들의 추운 어깨.

거기에 뜨거운 손을 더하며 말했어야 했다.

나는 결코 이 사랑을 단념할 수 없노라고, 이 사랑을 위하여는 모든 장애와 싸워가자고.

그런 내 꼴이 그대들에게 한없이 우스워 보일지라도.

* 인용 문장 및 장면 패러디는 박태원, 『소설가 구보씨의 일일』(서울: 문학과지성사, 2005)에서 인용 및 참조.

1. 이번 전시에 「룸펜(전업 자녀)」, 「전차장」, 「여급」, 「광부」, 「개(다방의)」, 「사랑꾼(옛날에도 지금에도)」 여섯 편의 에세이로 참여했다. 전시에 참여하면서 했을 생각들이 궁금해진다. 직접 이 에세이를 소개해 달라.

2022년에 『직업 전선』이라는 책을 냈다. 개인적으로는 작품집이라고 분류하고 있는 책인데, 과거, 현재, 미래를 막론하고 노동 현장에서 시인의 성정을 지닌 채 꿈꾸듯이 일하고 있는 이상한 사람들이 쓴 수기 모음집이라는 콘셉트를 가지고 있다.

소전 측에서 이 책을 염두에 두고서 「소설가 구보 씨의 일일」 속에 등장하는(혹은 등장할 법한) 직업인들의 이야기를 청탁해 주셨다. 이에 응하여 『직업 전선』이 지녔던 콘셉트의 연장선상에서 「소설가 구보 씨의 일일」의 흐름에 따라 집필한 것이다.

「룸펜(전업 자녀)」는 인류가 있는 동안 언제나 있어 왔을 잉여적 존재들에 관한 농담이다. 그들은 한때 〈루저〉라고 분류되었고, 또 한때는 〈잉여 인간〉이라고 불렸고, 〈전업 백수〉, 〈백조〉 등으로 자칭하기도 했으며, 최근 중국에서는 〈전업 자녀〉라는 단어로 표현되기도 했다. 1930년대 경성에서는 〈룸펜〉이 비슷한 처지다. 대다수의 예술가 또한 그들과 늘 비슷하게 잉여적인 존재로 여겨져 왔다. 일하지 않고 노는 존재라고 말이다. (예술 노동에 관한 이야기는 잠시 뒤로 하자.) 룸펜과 예술가 사이에서 정체성을 두고 번뇌하는 인물이 떠올랐고, 이를 유머러스하게 표현하고 싶었다.

「전차장」은 오늘날에도 서울에 실핏줄처럼 이어져 있는 지하철, 그리고 전국에 깔린 철도를 생각하며 쓴 글이다. 국사편찬위원회 웹사이트 우리역사넷에 보면 경성에 처음 전차가 들어왔을 때의 풍경을 기록해 둔 페이지가 있다. 이를 참조하며 그 당시 전차는 어떠한 느낌으로 세상에 받아들여지고 있었을지, 그리고 그러한 인상이 오늘날까지 어떻게 이어지는지를 상상했다.

「여급」은 모던한 경성을 이야기할 때 빼놓을 수 없는 공간이 카페이기에 다룬 것도 있지만, 오늘날 「소설가 구보 씨의 일일」을 조금 삐딱하게 볼 수 있는 대목이기도 해서 포함했다. 소설 속 〈구보〉는 당시를 넘어서 오늘날로 놓고 보더라도

상당히 점잖은 편에 속한다. (이는 오늘날의 비극이라 할 수 있다.) 하지만 박태원은 시대적인 한계로 인해 작품 속에 여성에 대한 멸시의 눈길을 채 숨기지는 못했다. 이러한 대목을 여성의 눈길로 표현해 보고자 하야시 후미코의 『방랑기』를 떠올리며 냉소적으로 써봤다. 더불어, 이미 세상에 없는 작가의 고전을 읽는 재미는 여기에 있는 듯하다. 작품에 대한 불만을 조금 자유롭게 털어놔도 마음에 부담이 없고, 작가 또한 이미 죽었으니 이를 두고 화내거나 부끄러워하지 않아도 된다.

「광부」는 골드 러시에 관한 내 관심과 함께 가난한 예술가로 사는 일의 불운을 표현했다. 내가 원래 서부 골드 러시에 관심이 좀 있고, 그 때문에 한국의 황금광 시대에도 관심이 있다. 황금광 시대에 관한 글과 다큐멘터리를 보면 흥미로운데, 한국에도 그렇게나 많은 황금이 있었다는 게 우선 놀랍고, 농민은 물론이요 당대 지식인들까지 모두 황금을 찾으려고 제 직업을 버리고 떠났다는 게 놀랍고, 그러한 자본의 흐름이 세계의 충격과 연결되어 있다는 게 섬짓하게 놀랍다. 동시에 금광으로 떠나는 일 자체에 어느 정도 낭만성과 예술성이 있는 듯한데, 이 관계를 다뤄 보고 싶었다.

인간 유아에 가까운 지능을 가진 개를 주인공으로 한 「개(다방의)」는 몇 가지 관점을 취해 보고자 했다. 그중 몇 가지만 언급하자면 첫째는 동물 노동이다. 카페에 주인과 함께 출퇴근하는 이 개도 자신이 주인의 노동에 연루되어 있다는 것을 어렴풋이 깨닫는다. 둘째는 지극히 인간적인 관점으로 이루어진 판단과 행위의 자리바꿈이다. 우리는 졸리니까 눕는다고 생각하고, 웃기니까 웃는다고 생각한다. 하지만 실은 판단과 행위 사이에 인과와 선후가 그렇게 명확하지는 않은 경우도 많다. 단지 우리는 인간이기에 합리화를 거치는 것일 뿐. 누우니까 졸리고 웃으니까 웃긴 경우도 있다. 판단이 행위를 발생시키는 게 아니라 행위가 결과를 도출하는 일에는 동물적 단순성이 있다. 그 움직임을 따라가 보고 싶었다.

「사랑꾼(옛날에도 지금에도)」은 조금 복잡한 글이다. 이 글은 의도적으로 감정이 과잉된 사랑 시처럼 쓰였다. 그런데 그 사랑이 향하는 대상은 단수가 아니며 불분명하기까지 하다. 분명하게 기술한 것은 조선신궁, 창경원 등의 연애 장소다. 일제 강점기의 흔적이 고스란한 장소들로, 현재는 사라지거나 이전의 모습

으로 복원되어 있다. 『조선의 풍경 1938』(어문학사, 2018)은 조선 총독부 철도부가 관광 촉진을 목적으로 조선의 여러 관광지를 소개한 책자인데, 이곳에 소개된 조선 곳곳의 관광 명소를 보자니 우리 같은 보통 사람들의 사랑에 관해 생각해 보게 됐다. 나라 잃은 설움을 느끼는 이들도 있었겠고, 누군가는 몸과 재산을 다 써가며 독립 운동에 매진했겠으나 제법 많은 이들은 시대의 변화에 순응하며 창씨개명을 하고, 변화하는 경성에 놀라고 기뻐했을 것이다. 그 속에서 근대의 옷을 입은 사랑도 피어났을 테고. 이 글은 그토록 뻔뻔한 짐승 같은 애욕에 대한 능멸인 동시에 얼마간의 인정이다.

2. 1930년대의 직업인들에 대한 생생하다. 스스로에게 직업은 어떤 의미인가?

사회를 돌아가게 만들기 위해 투입되는 전장. 누군가에게는 꿈꾸던 무대일 수도 있겠지만 누군가에게는 전혀 원하지 않던 굴레일 것이다. 내가 그런 모습으로 살 줄 몰랐다는 점에서 누군가에게는 꿈 — 그것도 벗어날 수 없는 악몽 — 일지도 모른다. 어떤 직업은 기피될 것이다. 그러나 누군가는 그 일을 해야만 한다. 그렇다면 그 일을 해야만 하는 것이 그저 당대 사회의 계급도로 정해져서만은 안 된다.

3. 여섯 편의 에세이에는 이제는 사라졌거나, 희미해진 직업, 그리고 직업이라고 불러도 될지 고민이 되는 제목들이 붙어 있다. 소설 속에는 다양한 직업들이 등장한다. 기자, 찻집 주인 등의 직업이 아닌 여섯 개를 제목으로 택한 이유가 궁금하다.

앞서 언급한 대로 여섯 편의 글은 『직업 전선』이라는 책이 품은 기획의 연장이다. 〈시인의 성정을 지닌 채 꿈꾸듯이 일하고 있는 이상한 사람들이 쓴 수기 모음집〉이라고 소개했듯이, 시적인 요소를 떠올리기에 적당한 직업을 물색했다. 기대를 배반하는 쪽이 언제나 더 재미있고, 가진 자보다는 못 가진 자 쪽에 들을 이야기가 더 많은 법이다. 여섯 개의 직업 외에도 시대를 고려한 직업을 몇 가지 더 구상하고 초안을 마련해 두긴 했으나 최종적으로 여섯 편을 추려 내며 배제됐다.

4. 「소설가 구보 씨의 일일」은 구보가 하루 동안 서울을 떠도는 이야기다. 당신은 시 「사랑과 교육」(『사랑과 교육』, 송승언, 민음사, 2019)에서 거리를 걷는 감각, 산책에 대해 썼다. 서울 산책 코스, 그리고 산책에서 보는 것들은 어떤 것인가?

어디를 어떤 목적으로 어떻게 산책하는지에 따라서 다를 듯하다. 낯선 골목을 둘러보기 위함인지, 장소를 탐색하기 위함인지, 자연이나 역사와 가까이하기 위함인지. 종종 낯선 골목을 목적지도 나침도 없이 걷는데, 목적 없이 미로를 헤매는 일은 또한 자유롭기 때문이다. 장소 탐색이라 함은 주로 간판 구경인데, 이상하고 우스꽝스러운 간판을 보는 것도 즐겁고, 시대가 느껴지는 간판을 보는 일도 즐겁다. 그 동네에 어떤 가게가 있는지를 살피면서 지역성을 느껴보는 일도 좋다. 자연과 호흡하며 역사와 가까워지는 산책도 종종 한다. 이 경우는 서울 둘레길이라든지 한양 도성길이라든지 하는 식으로 등산 코스와 함께 여러 정부 기관에서 잘 기획해 정비되어 있다.
물론 가장 친숙한 것은 언제나 지금 살고 있는 동네 산책이다. 대체로 사람이 없고 평지와 언덕이 고루 있는 곳이면 모두 좋은 산책 경로가 된다.

5. 전시 속 에세이를 읽을 때 관객들은 2023년의 서울 시민과 1930년대의 경성 시민 중 어떤 시점을 택하는 것이 좋을까?

관객의 마음이겠지만, 내가 에세이에서 일부러 미래의 관점을 섞어 두었듯이 한편으로는 그 두 시점이 차이가 아주 크다고 생각하지도 않는다. 고대인과 현대인 사이에는 걸고 이해될 수 없는 부분도 있지만, 넉진히 이해되는 부분도 많다. 문학은 옛날 사람들이 남긴 기록을 보며 그 안에서 오늘날에도 여전히 유효한 현대성을 발견하는 일이기도 하다. 관점은 시차와 정체성을 넘나들며 많을수록 좋은 것 아닐까.

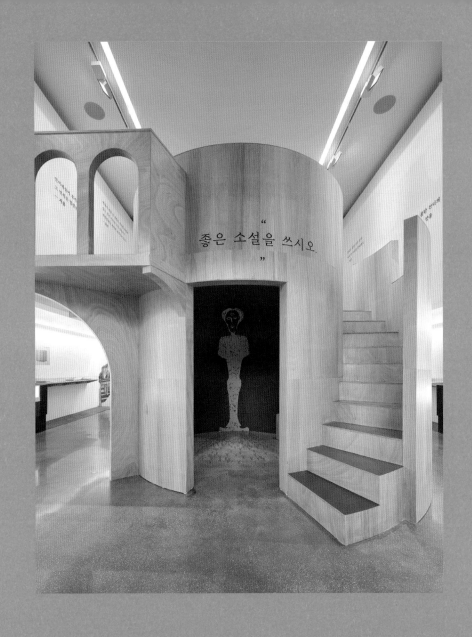

설치 「소설가 구보 씨의 공간」

「소설가 구보 씨의 공간」, 나무 및 혼합 재료
변상환, 설치 미술가 동시대에 공존하는 여러 대상의 이면에 숨겨진 의미와 그것이 담고 있는
역사를 시각화하는 일에 몰두한다. 멀지 않은 과거를 기억하고 있는 오래되고 익숙한, 아슬아슬하게
동시대를 살아가는 사물들의 증언에 귀 기울인다. 작업을 통해 평평하고 납작하게 바라보던 동시대
풍경을 좀 더 입체적으로 바라볼 수 있게 한다.

「소설가 구보 씨의 공간」의 변상환 인터뷰

1. 구보의 〈내면의 방〉이 되기도 하고, 위에서 내려다 보았을 때는 이상의 미쓰코시 백화점 옥상이 되기도 하는 설치물로 이번 전시에 참여하였다. 직접 설치물에 대해 소개해 달라.

공간 디자인에 앞서 『소설가 구보 씨의 일일』을 읽었다. 구보의 우울한 독백과 경성을 배회하는 상황을 떠올리면서 전시장의 동선이 복잡하고 다소 불편하면 어떨까 생각했다. 전시 팀과의 미팅을 통해 〈경성, 산책, 식민지 지식인의 우울, 거리 vs 내면〉과 같은 키워드를 공유했고, 복층의 레이어를 통해 부감을 경험하는 공간 설계에서 합의점을 찾았다. 디자인 설계에서 가장 고려했던 점은 본 전시장의 기본 구조였다. 정사각형의 공간에 출입구를 제외한 세 벽을 층고 낮은 천장이 테두리를 두르고 있었다. 이로 인해 현격한 차이를 보이는 凸자 모양의 층고가 만들어지는데, 이 경계의 수평선을 슬라브로 설정하고 레이어를 관통하는 구보의 어두운 내면과 이를 감아 오르는 원형 계단을 상상했다.

2. 동시대에 공존하는 여러 대상의 이면에 숨겨진 의미와 그것이 담고 있는 역사를 시각화는 일에 몰두하는 작업을 하는 작가로 소개되어 있다. 역사를 시각화한다는 것은 어떤 의미이며, 그것은 어떻게 예술이 되는가? 그리고 이번에는 그 과정에서 구보와 이상, 1930년대의 예술가들이 영감을 주었나?

작업 노트에서 〈역사〉는 history 의미보단 life에 가깝다. 공동체가 합의한 큰 의미의 역사가 아닌, 사소한 사물의 삶이고 여타 범인의 이야기이다. 이 사물이나 현상이라는 것이 좀처럼 눈에 띄지 않을 뿐 도처에 널려 있고 또 가만히 들여다 보면 기괴한 빛을 발하고 있다. 내 눈과 손을 통해 동시대 납작한 풍경에 입체감을 더하고 그 작은 소리에 미술이라는 형태를 부여하고자 한다.
개화기 서울 명동 일대를 서성이던 문인을 몇 안다. 시인 김수영과 이상, 박인환의 유작이 된 「세월이 가면」이 울려 퍼지던 어느 목로주점을. 그리고 올겨울, 내 개인전에서 선보이기 위해 골몰하고 있는 시리즈의 제목은 「오감도」이다. 이상의 시 「오감도鳥瞰圖」에서 따왔다.

3. 이번 전시가 담고 있는 시간적, 공간적 배경은 1930년대의 경성이다. 2023년 서울에서 1930년대의 경성을 떠올리는 일은 가깝고도 멀게 느껴진다. 작업을 할 때 이러한 시공간적 배경에 대해 염두에 두었다면 어떻게 표현하고자 하였는가? 당신이 생각하는 경성은 어떤 도시인가?

서두에 말했던 본 전시장의 3면을 두르고 있는 천장은 아치 형태로 긴 통로 모습을 하고 있고 출입문 양옆의 검은 유리창도 아치 테두리를 두르고 있었다. 기존의 이 형태들이 제법 근대적인 분위기를 풍긴다 느꼈고 설계에서도 아치 구조를 적극 활용하였다.
매끈한 질감의 마감이나 무채색보다는 따뜻한 느낌의 목재 노출 마감이 소설의 공간적 배경과 어울릴 것이라 생각했다. 굴곡진 역사에서 경성은 우울하다. 일단 소설이 그렇게 묘사하고 있고, 개화와 식민, 샹들리에 불빛과 촛불이 뒤섞인 — 적당히 길을 밝힌 진창의 도로를 달리는 인력거의 바퀴 소리처럼 느껴진다.

4. 다양한 설치 및 조형 작업을 해온 것으로 알고 있다. 이전의 작업들과 이번 작업을 연결지을 수 있는 공통점이 있을까? 혹은 차이점이 있다면 어떤 것인지 궁금하다.

작가이자 공간 디자이너(목수)로서 동시에 가지고 가는 태도가 있다면, 개별 작품을 잘 보여 주는 것에 그치는 것이 아닌 전시의 각 요소를 유기적으로 묶고 공간적 경험을 유도하는 설계를 지향하는 점이다. 관객이 아닌 능동적인 구성원으로 전시를 구성하는 풍경이 되고 문을 나설 때 스스로의 감흥을 담아 갈 수 있길 기대한다.
비교적 내 작업에서는 이러한 기조를 끝까지 가져가려 노력하고, 공간 디자이너로 참여할 경우 어느 정도 몰입과 거리감을 유지한다. 일로써 〈전시 만들기〉는 일종의 미술 유통업이라 생각한다. 공간을 함께 고민하고 만들어 주지만 그 내부를 채우는 건 기획자와 작가의 몫이다. 하여 만들어 준 전시가 열리면 업자가 아닌 관객으로 찾아가는 편이다.

5. 일종의 구조물에 해당하는 작업이기에, 관람객들이 직접 드나들고 계단을 오르며 근거리에서 보고 경험하고 있다. 작가로서 관람객들에게 추천하고 싶은 관람 방법이 있다면?

일단 공간의 파사드를 눈에 담고, 관객이 아닌 배우가 되어 무대에 오른다는 기분으로 전시장을 천천히 둘러보시길.

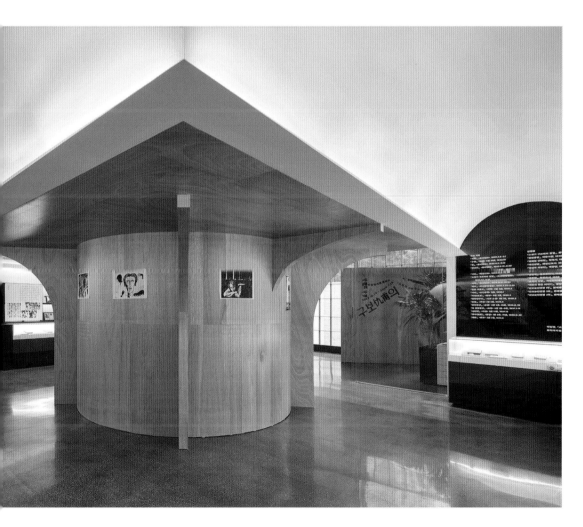

영화 「소설가 구보의 하루」

「소설가 구보의 하루」, 2021, 73분, 흑백
임현묵, 영화감독 중앙대학교 첨단영상대학원에서 영화를 공부한 이후 꾸준히 단편 영화를 만들며
진솔하고 따뜻한 시선을 담아내 왔다. 고단한 인간의 삶과 인생을 담으면서 냉소하지 않는 따뜻한
태도를 보여 주는 그는 첫 장편 「소설가 구보의 하루」에서도 나타난다.

영화「소설가 구보의 하루」

2021년 서울, 구보는 여전히 걷고 있다. 어머니의 걱정 어린 목소리를 뒤로 하며 집을 나서는 무명 소설가다. 경성은 서울이 되었지만, 그 거리를 거니는 구보의 무력함과 고독은 다르지 않다. 벗들과 조우하기도 하지만, 결국 다시 서울의 밤 거리를 걷는 것은 혼자가 된 구보의 뒷모습이다. 임현묵 감독은 지금의 서울, 그리고 지금의 소설가가 가지는 상념들을 흑백으로 영화에 담아냈다. 2016년 김승옥의 소설『서울, 1964년 겨울』을 오마주한 단편 영화「서울, 2016년 겨울」을 만들기도 한 임현묵 감독은 〈서울〉이라는 도시를 마주한 소설가들이 시대는 달라져도 여전히 느끼는 고독을 보여 준다.

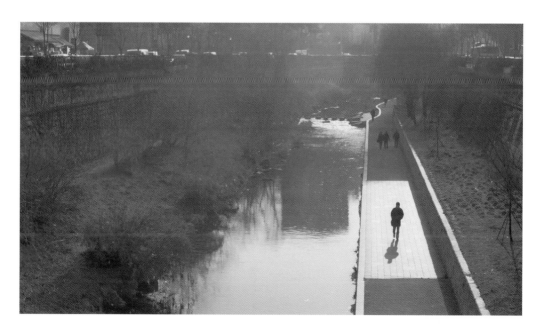

강원

곁에 남기

박태원과 이상, 찰나의 섬광

박현수 경북대학교 국어국문학과 교수, 전 이상문학회 회장

『조선중앙일보』 1934년 8월 1일자 신문 지면은 문학사에 있어서, 특히 모더니즘 문학사에 있어서는 더욱더 중요한 의미를 지닌다. 여기에는 박태원의 「소설가 구보 씨의 일일」 첫 번째 연재분과 이상의 「오감도」 시제7호가 함께 실려 있기 때문이다. 한국의 가장 대표적인 모더니즘 시와 소설이 우연히도 같은 신문에, 같은 시기에, 같은 지면에 실린 것이다. 「오감도」(1934.07.24.~08.08.)와 「소설가 구보 씨의 일일」(1934.08.01.~09.19.)의 연재 시기가 이렇게 겹친 것은 문학사적 사건이다.

2024년이 박태원의 「소설가 구보 씨의 일일」 탄생 90주년이라면 이상의 「오감도」도 동갑내기로서 자리를 함께 하는 것이 마땅할 것이다. 그것은 현실 속에서의 박태원과 이상의 친분, 작품 속에 등장하는 구보와 <벗>(당연히 이 벗은 이상이다.)의 우의, 그리고 모더니즘 시의 걸작 「오감도」와 모더니즘 소설의 대표작 「소설가 구보 씨의 일일」이 신문의 지면을 함께 했다는 것. 이런 인연이 박태원과 이상을 함께 호명하게 만들 수밖에 없다.

박태원과 이상이 함께 한 시간은 신문 지상에서 두 작품이 중복되는 순간처럼 찰나에 불과하였다. 둘이 처음 만난 것은 1933년경 가을, 이상이 <제비> 다방을 경영할 때이다. 박태원은 이상을 회고하는 글(「이상의 편모」)에서 그때의 이야기를 다음과 같이 전한다.

> 내가 이상을 안 것은 다료茶寮 <제비>를 경영하고 있었을 때다. (중략) 이상은 방으로 들어가 건축 잡지를 두어 권 들고 나와 몇 수의 시를 보여 주었다. (중략) 나는 그와 몇 번을 거듭 만나는 사이 차차 그의 재주와 교양에 경의를 표하게 되고 그의 독특한 화술과 표정과 제스추어는 내게 적지 않은 기쁨을 주었다.

박태원은 이상을 몇 번 만나면서 그의 실험적인 시와 인간적 매력에 빠진 듯하다. 그리고 당대 문단에서는 보기 힘들었던 이상의 초현실주의 시를 높이 평가하여, 한국 문학사에 보기 드문 찬란한 기획을 하게 된다. 당시 문단에 이름도 제대로 알려지지 않았던 이상의 실험 시 「오감도」 신문 연재이다. 박태원은 자신과 친분이 있는 소설가 이태준을 설득하여 그가 문예부장으로 몸담고 있던 『조선중앙일보』에 발표할 기회를 마련해 준 것이다.

그리고 「오감도」 연재 중에 박태원의 「소설가 구보 씨의 일일」도 데뷔하였다. 그들 작품의 랑데부는 우연이면서 동시에 우연이 아니었다.

이 랑데부는 「소설가 구보 씨의 일일」에서도 이루어진다. 그 소설에는 이상李箱으로 짐작되는 인물이 등장한다. 소설의 주인공 〈구보〉(박태원)가 〈벗〉에게 〈뜻하지 않는 벗에게서 뜻하지 않는 엽서를 받는 것 같은 조그만 기쁨〉을 가진 적 있냐고 묻는다.

> '갖구발구.'
> 벗은 서슴지 않고 대답하였다. 노형같이 변변치 못한 사람은 죽을 때까지 받아
> 보지 못할 편지를. 그리고 벗은 허허 웃었다. 그러나 그것은 공허한 음향이었다.
> 내용 증명의 서류 우편. 이 시대에는 조그만 한 개의 다료를 경영하기도 수월치
> 않았다. 석 달 밀린 집세. 총총하던 별이 자취를 감추고 하늘이 흐렸다. 벗은
> 갑자기 휘파람을 분다. 가난한 소설가와, 가난한 시인과… 어느 틈엔가 구보는
> 그렇게도 구차한 내 나라를 생각하고 마음이 어두웠다.
> — 박태원, 『소설가 구보씨의 일일』(서울: 문학과지성사, 2005), 159~160면

구보의 〈벗〉이자, 다방을 경영하는 〈가난한 시인〉은 이상일 것이다. 〈석 달 밀린 집세〉로 〈내용 증명의 서류 우편〉을 받았다는 내용은 박태원의 다른 글에도 비슷하게 반복해서 나온다. 〈셋돈이나마 또박또박 치르지 못하여 이상李箱은 주인에게 무수히 시달림을 받고 내용 증명의 서류 우편〉(박태원, 「제비」)을 받고 쫓겨났다는 것이다. 〈이상〉이라고 실명을 밝히고 쓴 글에서 같은 내용이 반복되는 것을 보면 소설 속의 〈벗〉은 이상이 틀림없다.

그러나 이상의 「오감도」는 미치광이의 미친 짓이라는 독자의 비난을 받을 정도로 엄청난 논란에 휩싸였고, 결국 15편만 발표하고 그만둘 수밖에 없었다. 그 정도의 발표를 할 수 있었던 것도 박태원과 이태준의 엄호가 있었기에 가능하였다. 이상은 이때의 심경을 다음과 같이 밝힌다.

> 왜 미쳤다고들 그러는지 대체 우리는 남보다 수십 년씩 떨어져도 마음 놓고 지낼
> 작정이냐. (중략) 열아문 개쯤 써 보고서 시 만들 줄 안다고 잔뜩 믿고 굴러다니는
> 패들과는 물건이 다르다. 2천 점에서 30점을 고르는데 땀을 흘렸다. 이태준,

박태원 두 형이 끔찍이도 편을 들어 준 데는 절한다.

임종국이 엮은 『이상 전집』(제3권 수필집)에 이 글은 「오감도 작자의 말」이라는 제목으로 실려 있다. 그런데 이 글은 이상의 이름으로 발표된 적이 없다. 아마도 이 글은 「오감도」를 발표한 뒤 독자들의 비난이 거세지고 연재가 중단되자 이상이 자신의 소견을 써서 신문사에 보낸 원고인 듯하다. 그러나 그것은 실리지 않았다. 하마터면 소실될 뻔한 이 글을 세상에 알린 사람도 역시 박태원이다. 박태원은 이상이 세상을 떠난 직후 그를 추모하는 글 「이상의 편모」에 이 글을 인용하여 전하고 있다. 이 글에서 이상은 <이태준, 박태원 두 형이 끔찍이도 편을 들어 준> 점에 감사를 표하고 있다. 이렇게 박태원은 이상의 수호천사처럼 현실에서나 문학 작품에서 그를 끊임없이 기억하게 만든다.

이상이 박태원을 호명한 경우도 당연히 있다. 그러나 이상하게도 문학 바깥 활동으로서만 주로 나타난다. 문학 작품 속에 나타난 경우는 「소설체로 쓴 김유정론」(『청색지』, 1939.05.)에서인데, <좋은 낯을 하기는 해도 적敵이 비례非禮를 했다거나 끔찍이 못난 소리를 했다거나 하면, 잠자코 속으로만 꿀꺽 없이 여기고 그만두는, 그러기 때문에 근시 안경을 쓴 위험 인물이 박태원>이라는 짧은 평가만 나타난다.

이 작품의 평가가 그림으로 나타난 것이 이상이 그린 박태원의 초상화일 것이다. 그림 옆에는 <아하, 이거야말로 꼬리표가 달린 요시찰 원숭이. 때때로 인생의 감옥을 탈출하기 때문에 원장님께서 걱정한단다>라는 설명이 부기되어 있다. <때때로 인생의 감옥을 탈출하는 요시찰 원숭이>는 <근시 안경을 쓴 위험 인물>을 만화적으로 표현한 것이다.

그리고 박태원의 결혼식 방명록에 남긴 짧은 글이 있다. 박태원의 결혼식은 「소설가 구보 씨의 일일」을 발표한 직후인 1934년 10월 24일에 있었고, 피로연은 10월 27일에 가졌다. 그 피로연 방명록의 맨 첫 장에 이상은 다음과 같은 기록을 남겼다.

> 1. 면회 거절 반대
> 이상以上
>
> 결혼은 즉 만화漫畵에 틀림없고

만화의 실연實演에 틀림없다.

만화 실연의 진지미眞摯味는

또다시 만화로 ― 윤회한다.

1934. 10. 27. 箱

<결혼은 만화와 같이 희극적인 노릇인데, 그런 실연을 진지하게 할수록 더욱 만화적으로 되는 것이 인생>이라는 통찰을 표현하고 있다. 이는 마치 이상의 시 「정식」의 <웃을 수 있는 시간을 가진 표본 두개골에 근육이 없다>는 구절과 상통한다. <웃을 수 있는 시간을 가진 표본 두개골>에는 고통과 고난으로 점철되어 웃을 수 있는 시간을 전혀 가지지 못하는 인간의 삶에 대한 풍자가 담겨 있다. 그러나 이 고해의 생이 끝난 후에 비로소 웃을 수 있는 시간을 가지게 된 두개골은 이제 웃을 때 필요한 근육을 이미 지니고 있지 못하다. 결국 이승에서건 저승에서건 인간은 웃을 수 있는 기회를 가지지 못하는 것이다. 이 시는 이런 아이러니가 인생의 본질과 닿아 있다는 인식을 담고 있다. 그의 방명록도 이런 삶의 반어적 성격을 잘 표현하고 있다. 이런 재치에 박태원이 매료되었던 것이 아닐까.

그리고 이상은 1937년 4월 17일 일본 도쿄의 도쿄제국대학 부속 병원에서 세상을 떠났다. 박태원이 다방 <제비>에서 이상을 본 것이 1933년이라면, 살아 있는 동안 알고 지낸 기간은 겨우 4년 남짓. 찰나에 불과하였다. 이상이 세상에 살았을 때나 세상을 떠난 후에나 박태원은 이상을 여러 작품에서 다루었다. 「소설가 구보 씨의 일일」(1934), 「애욕」(1934), 「방란장 주인」(1936), 「보고」(1936), 「성군星群」(1937), 「제비」(1939), 「이상의 비련秘戀」(1939) 등등. 찰나 속의 영원을 붙잡으려는 듯이.

구인회 모더니즘과
박태원의 「소설가 구보 씨의 일일」

방민호 서울대학교 국어국문학과 교수

박태원의 「소설가 구보 씨의 일일」은 1934년 8월 1일부터 9월 19일까지 모두 30회에
걸쳐 『조선중앙일보』에 연재된 작품이다. 이 연재본은 매우 중요한데, 이 소설 연재에
작가이자 시인인 이상이 하융河戎이란 필명으로 삽화를 그리고 있으며, 구인회의 같은
일원인 이태준이 이 신문에 학예부장으로 버티고 있었기 때문이다. 이 연재 1회본 옆에는
이상의 「오감도」 제7호가 게재되어 있고, 연재 2회에 시제8호, 3회에 시제9호, 4회에
시제11호, 5회에 시제13호, 6회에 시제15호 등이 <나란히> 실려 있음을 확인할 수 있다.

「소설가 구보 씨의 일일」에 관계된 작가 박태원, 삽화가 이상과, 그들의 작품들을
『조선중앙일보』에 초대한 이태준, 그리고 「소설가 구보 씨의 일일」에 등장하는 김기림의
존재는 1933년 7~8월 말에 창립된 문인 단체 구인회의 존재를 선명하게 드러낸다.
구인회는 <순연한 연구적 입장에서 상호의 작품을 비판하며, 다독다작을 목적으로 하고>
<이태준, 정지용, 이종명, 이효석, 유치진, 이무영, 김유영, 조용만, 김기림> 등의 아홉
사람이 모여 만든 <클럽(구락부)>[1]이다.

여기서 이종명, 김유영에 이어 이효석, 유치진, 조용만 등이 탈퇴하자, 구인회를 주도한
지용과 상허 이태준은 박태원, 이상, 박팔양, 김환태, 김유정 등을 보충한다.
이렇게 해서 처음에 이종명, 김유영, 조용만 등의 발의, 그리고 신문사 학예부 인사들이
중심이 되었던 구인회는 지용과 상허, 그리고 구인회에 열성을 보인 박태원과 이상 쪽으로
추가 기울게 된다.[2]

구인회가 주도한 중요한 일들로는 <시와 소설의 밤>(1934.6.30.) 행사 주최와 문예지
『시와 소설』 발간(1936.3.) 등을 꼽을 수 있는데, 「날개」(『조광』, 1936.9.)를 발표하고
1936년 10월 말 일본으로 떠난 이상이 세상을 떠나면서 구인회 활동은 사실상 종막을
고하게 된다. 그러나 이 구인회의 인맥과 정신은 1939년 창간한 『문장』에 이어진다고 할
수 있다. 이 잡지에 이태준과 정지용이 소설과 시를 맡고 고전과 시조의 이병기를 <모시고>
잡지를 편집했던 것이다.

이러한 구인회의 문학사적 위치는 무엇보다 카프 문학 운동의 맥락에서 살펴보아야
한다. 한국 문학의 1920년대 후반에서 1930년대 중반에 걸쳐 중요한 흐름을 형성한
것은 카프 문학 운동이다. 1925년 8월 결성되어 1935년 5월 20일 당시 서기장
임화가 경기도 경찰국에 해산계를 제출함으로써 조직 운동으로서 종언을 고한
카프KAPF(조선프롤레타리아예술동맹Korea Artista Proleta Federacio)는 1920년대 전반기
김기진, 박영희 등의 신경향파 예술 운동이 조직화한 것이었다. 이념적으로 마르크시즘,
창작 방법론으로 통칭 사회주의 리얼리즘에 기반을 둔 카프 문학 운동은 1931년과
1934년 두 차례에 걸친 검거 사건을 겪으며 쇠락의 길을 걷게 되지만 내부적으로는
〈창작의 고정화〉[3]에 따른 〈내적 분열〉에 직면하지 않을 수 없었다.
순수 예술을 표방한 구인회의 창립 멤버 가운데 이종명과 김유영이 카프 맹원이었던
사실이 이를 말해 준다. 1933년 7~8월에 걸쳐 결성된 구인회는 카프의 〈목적 의식적〉
예술 운동, 〈다만 얻은 것은 이데오로기며, 상실한 것은 예술 자신이엿다〉[4]라는 자탄을
낳은 예술의 정치화에 대한 반성의 의미를 갖는다. 비록 일제 강점기의 비인도적
상황이지만 예술의 본성은 정치 이전 또는 정치를 포함하면서도 그를 넘어서는 곳에
있음을 자각한 예술파의 시대 성찰의 산물이었던 것이다.

동시에 구인회 문학은 〈경성 모더니즘〉의 의미망 속에서 새롭게 보아야 한다. 통상
경성 모더니즘은 1930년대 전반기 모더니즘을 지칭하는 용어로 사용되었고, 구인회를
중심으로 한 문학 운동에 국한된 개념으로 사용되곤 했다. 필자는 이와는 다른 시각에서
이 개념을 재정의하고자 한다. 경성 모더니즘은 1920년을 전후로 〈경성〉, 곧 서울을
중심으로 펼쳐진 일종의 예술 복합적인 모더니즘 운동이다. 이는 비엔나 모더니즘을
염두에 두면서 설정할 수 있는 것으로, 비엔나 모더니즘은 유럽에서 후발 현대
국가였던 오스트리아 합스부르크 왕국의 수도 비엔나를 중심으로 20세기 초에 발흥한
모더니즘 운동으로, 건축·회화·문학·철학·심리학 등을 여러 예술 장르와 학문에 걸쳐
동시다발적으로 일어난 복합적 현대화 운동이었다. 칼 쇼르스케Carl E. Schorske에 의해
상세히 분석된 바 있는 비엔나 모더니즘과 같은 맥락에서 경성 모더니즘 역시 1920년
전후에서부터 넓게는 1940년경에까지 이르는, 상대적으로 긴 시간에 걸친 예술 운동으로
정의할 수 있다. 이 경성 모더니즘 운동은 세 시기로 나누어 볼 수 있는데, 첫 시기는
1920년경부터 1930년 전후까지로 이 시기는 영화와 건축·회화가 앞자리에 선다. 두
번째는 1930년대 중반까지로 바로 구인회 모더니즘을 중심으로 국어학, 문학과 회화의

컬래버레이션이 두드러진 모더니즘 운동의 시기이며, 세 번째는 1940년 전후까지로 모더니즘 운동의 하강기로 규정할 수 있고, 일제 강점기의 노골적인 전체주의에의 정치적 대응이 첨예한 문제로 대두된 시기다.

구인회 모더니즘은 그러니까 경성 모더니즘의 한 전위적 국면이며, 박태원은 이상, 김기림, 정지용, 이태준 등과 함께 이 구인회 모더니즘의 가장 중심적인 인물이다. 그의 「소설가 구보 씨의 일일」은 고도의 <구성주의>적 창작 의식이 낳은 문학사적 쾌거다. 이 작품은 이상 시 「오감도」와 함께 일제 강점기의 <왜곡된> 한국 자본주의 현실을 예리하게 비판하면서 현대적 인간으로서의 구인회 문학인의, 그 개체적 내면의 깊이를 풍요롭게 표현하고 있는 소설이다. 이 소설은 제임스 조이스의 『젊은 예술가의 초상』, 그리고 일본적 심경 소설 등 세계 문학의 현대적 조류와 동시대적 의식 및 감각을 형성하면서 이상의 문제적 소설 「날개」의 <식민지> 자본주의 비판을 선도한 것이었다.
구인회 모더니즘의 대표자로서 박태원은 구인회 주최의 <시와 소설의 밤> 행사 때 <언어와 문장>을 주제로 강연을 행하고, 『시와 소설』에 한 문장으로 이루어진 실험적 소설 「방란장 주인」을 발표하는가 하면, 앞에서도 언급했듯이 『조선중앙일보』에 이태준, 이상을 매개로 한 「소설가 구보 씨의 일일」을 발표하고, 이에 이어 창작론에 해당하는 「창작여록」(『조선중앙일보』, 1934.12.17.~12.31.) 등을 발표해 나간다. 이러한 그가 구인회의 중요한 구성원이자 여러 인물들을 매개하는 중심축 가운데 하나였다는 것은 그가 남긴 김유정과 이상에 대한 회고 글에서도 뚜렷이 나타난다. 구인회의 구성원들 가운데 이 두 사람을 집단에 이끌어들인 것이 바로 박태원이었다.[5]
「소설가 구보 씨의 일일」은 이러한 박태원 문학의 최고의 성과로서 아무리 자주 분석해도 끝나지 않을 난공불락의 요새 가운데 하나다.

「소설가 구보 씨의 일일」은 구보 박태원 자신의 하루의 삶의 여정을 그려 낸 작품이다. 이 점에서 이 소설은 <심경적> 사소설의 맥락에서 분석할 수 있고, 또 나아가 발터 벤야민이 말한 보들레르의 <산책자> 모티프를 환기시키는 <도시 소설>로도 분석할 수 있다. 좋은 도시소설이란 그 도시의 특성이 거기 살아가는 사람들의 삶에 미치는 영향력이 잘 표현된 소설이라고 할 수 있는데, 이 점에서 보면 「소설가 구보 씨의 일일」은 1930년대 초중반의 서울의 특성과 사람들 삶에의 영향력을 아주 잘 표현하고 있는 훌륭한 도시 소설이다.
기존에 산책자 소설로 분석된 「소설가 구보 씨의 일일」은 다옥정 집에서 시작된 구보의

행로가 발길 닿는 대로 청계천변, 광교, 화신백화점으로 나아가고 여기서 전차를 타고 동대문까지 갔다 조선은행 쪽으로 돌아오고, 여기서 다시 서울역으로 나아갔다 저녁에 종로에서 <벗> 이상을 만나 심야에 헤어지기까지의 여정을 그린 작품으로 자주 논의되어 왔다.[6]

이것은 이 작품에 관한 <진실>의 중요한 일부다. 그러나 필자는 여기서 더 나가 이 소설의 여정, 곧 플롯이 아주 의식적으로, 정교하게 짜여진, <구성주의>적 소설임을 논의한 바 있다.[7] 이 소설은 구보의 하루 생활을 그내로 그린 것처럼 쓰고 있으나, 사실은 작가 자신이 경험한 것들 가운데 소설적으로 꼭 필요한 사건들만을 중심으로 엄격한 삭제와 첨가를 행한 고도의 의식적 소설이다.

이 소설의 주제는 1930년대 억압적인 현대 도시 경성의, 폐쇄적이면서도 퇴폐적인 특성을 드러내면서 이에 대한 박태원 구보 자신, 곧 작가 자신의 내면세계를 심층적으로 표현하는 데 있다. 이를 위해 구보는 당시 남촌과 북촌으로 나뉘어 있던 경성의 경계선 지역인 청계천에서 한낮에 <순례>를 시작하여 조선인의 삶의 지대이자 곧 정신적 상태의 표상을 이루는 북촌의 지역들을 차례로 탐사해 간다. 구보는 <도회의 항구>[8] 경성역에서 경성의 억압적 폐쇄성을 목도, 절감하고, 예술적 동지인 <벗>을 만나 조선인의 심장이라 할 수 있는 종로에서 밤 늦게까지 만나고 심야에 헤어지면서 내일부터 소설을 쓰겠노라 하는데, 그렇게 해서 나온 소설이 바로 「소설가 구보 씨의 일일」이 되도록 구성한, 정교한 의식적 플롯의 소설이다.

그리고 여기서 경성역, 곧 서울역은 이 도시를 감싸고 있는 억압적인 체제의 특성을 극명하게 드러내는 표상으로 떠오르게 된다. 박태원이 당시의 서울을 이렇게 그려 낼 수 있었던 것은, 그가 이상과 마찬가지로 1910년대부터 1920년대 중반에 이르기까지 내내 조선 총독부 청사, 경성부청사, 경성역사 등 제국주의적 지배를 상징하는 현대적 건축물들을 쌓아 올리는데 몰두했던 조선 총독부의 건축 사업이 가열하게 진행되는 이중 도시를, 새로운 것, 현대적인 것, 외래적인 것과 전통적인 것, 낡은 것, 조선적인 것의 날카롭고도 극명한 도시 구조적 대조법 속에서 성장한 <도시의 아이들>이었기 때문이다.[9]

소설을 비롯한 문학, 그리고 예술은 무의식에 이끌리지만 동시에 고도의 의식적 의도의

산물이라고 할 수 있다. 소설 속 구보가 일본인이 전체 인구의 5분의 2가량이나 살아가는 〈이중 도시〉 서울을 일본 사람들의 삶의 지대 남촌 쪽으로 여간해서는 나아가지 않고 또 일본 사람들조차도 거의 만나는 일 없이 종로를 중심으로 한 조선인들의 삶을 그 〈전형〉들을 중심으로 그려 내고 있는 것은 이 소설이 기교주의자라고까지 비난받았던 구성주의자의 계산된 의도 때문이었다.[10]

이러한 박태원의 대표적 문제작 「소설가 구보 씨의 일일」이 이상의 「날개」와 함께 21세기 고전적, 정통적 문학 예술의 산실을 자처하는 소전서림의 기획 작품이 된 것은 그 의의가 실로 크다고 하지 않을 수 없다. 훌륭한 작품, 문제적인 소설, 그리고 이에 깃든 작가의 치열한 의식은 세월과 시대가 변해도 그 의미가 날로 새롭게 발견되지 않을 수 없기 때문이다.

1 「구인회 창립」, 『동아일보』, 1933.8.30.

2 조용만, 「측면으로 본 신문학 60년 (19) 구인회」, 『동아일보』, 1968.7.20.

3 唯仁, 「문학창작의 고정화에 항하야」, 『중앙일보』, 1931.12.1.~8.

4 박영희, 「최근 문예이론의 신전개와 그 경향」(3), 『동아일보』, 1934.1.4.

5 박태원, 「유정과 나」, 『조광』, 1937.5. / 박태원, 「고 이상의 편모」, 『조광』, 1937.6.

6 한낮에 그는 다옥정 자택에서 나와 천변을 따라 걷다가 광교를 넘어 종로 네거리로 가면서 경성 주유를
시작한다. 구보는 그곳에서 동대문행 전차를 타고 동대문까지 갔다가 다시 한강교행이 된 전차를 타고 돌아와
조선은행 앞에서 내린다. 이곳에서 그는 하세가와마치에 있는 다방(낙랑파라)과 골동품점에 잠시 들렀다가
경성역으로 간다. 이곳은 일종의 유턴 지점이다. 구보는 다시 예의 그 다방으로 돌아간다. 여기서 신문 기자
문학도인 벗(김기림)과 만나 대화는 나눈 후 종로 네거리로 돌아가서는 종로경찰서 옆에 있는 다방(제비)에
들른다. 그곳에서 다시 시를 쓰는 벗(이상)과 만나 대창옥으로 간 구보는 그와 잠시 헤어져 광화문통을
배회하다가 앞의 다방으로 돌아가 벗과 동행이 된다. 그들은 고가네마치 쪽으로 갔다가 종로 쪽으로 다시
돌아와 낙원정의 한 카페(엔젤 카페)에 가서 술을 마신 후 헤어진다. 구보는 새벽 두 시가 되어 다시 종로
네거리에 홀로 서 있게 된다. (방민호, 「1930년대 경성과 『소설가 구보 씨의 일일』, 『박태원 문학 연구의
재인식』(서울: 예옥, 2010), 40~41면의 내용을 오류를 수정하여 옮김)

7 해당 글은 본래 『문학수첩』 2006년 겨울호(16호)에 〈1930년대 경성 공간과 「소설가 구보 씨의
일일」〉이라는 제목으로 게재되었다.

8 박태원, 「소설가 구보 씨의 일일」 12화, 『조선중앙일보』, 1934.8.18.

9 방민호, 「1930년대 경성과 『소설가 구보 씨의 일일」, 『박태원 문학 연구의 재인식』(서울: 예옥, 2010,
175면) 참조. 조선 총독부 청사는 1925년 12월(낙성식은 1926년 10월), 경성역사는 1925년 10월,
경성부청사는 1926년 10월에 준공된다.

10 해당 문단에서 다루는 경성의 〈이중 도시〉적 인구 구성에 대해서는, 위의 책, 177면.

1930년대 모더니즘 소설과 삽화

공성수 경기대학교 국문과 교수

우리는 흔히 신문 소설의 연재란에서 소설과 삽화의 공간이 분명하게 구분되어 있다고
생각합니다. 글과 그림, 문학과 예술을 서로 다른 매체, 전혀 다른 종류의 예술로 구분하는
근대의 장르 규범에 익숙한 탓입니다. 그래서 보통은, 그림의 공간을 소설 연재면의 가운데
사각 프레임 내부로 한정하고, 그 프레임의 바깥은 글의 세계라고 생각하기도 합니다.
그림은 사각의 격자 밖으로 흘러나오지 못하고 그 안에 머물러 있으며, 글자 또한 그림의
영역을 침범하지 않는다고 믿는 것이지요. 삽화와 소설은 서로 구분된 공간에서 얌전하게
각자의 방식으로 이야기를 전달하는, 그러므로 문학과 미술은 서로 소통하기가 쉽지 않은
예술 장르라고 믿는 것입니다.

그런데 이런 보편적인 믿음에 비하면, 1930년대 박태원과 이상의 작업은 소설과 삽화에
관한 여러 편견을 깨뜨린다는 점에서 무척 흥미롭습니다. 우선, 소설과 삽화의 생산자가
철저하게 구분되어 있었던 일반적인 관례에서 벗어나, 자신들이 직접 삽화를 그렸다는
점에서 특이합니다.

물론 뛰어난 건축가로, 그리고 미술가로서 재능을 인정받고 있었던 소설가 이상이
「날개」와 같은 소설에 자작 삽화를 그리거나, 절친한 동료 작가 박태원의 작품(「소설가
구보 씨의 일일」)에 삽화를 그리는 일은 어느 정도 예측 가능한 일일 수도 있습니다.
하지만 당대의 대표적인 모더니스트이자, 실험적인 작품을 쓰는 것으로 유명했던 소설가
박태원조차 자작 삽화를 그리는 상황을 놓고 보면, 어쩌면 이들이 만든 소설과 삽화
사이에는 조금 더 특별한 관계가 있을 수도 있겠다는 생각이 들기도 합니다. 소설과
삽화, 문학과 미술이 서로 무관한 장르가 아니며, 오히려 이 작가들이 글과 그림이라는
다른 매체를 결합해 새로운 예술의 형식을 실험하고 있었던 것은 아닐까 하는 궁금증이
떠오르기 때문입니다.

따라서 삽화를 소설에 대한 단순한 재현이나 반복으로 바라보거나, 혹은 글과 그림을
완전히 다른 종류의 텍스트로 구분해 연구하기보다, 글과 그림의 만남과 상호 작용이
어떻게 독자를 매혹시키는지, 어떻게 두 매체가 서로를 보완하면서 특별한 의미를 새롭게

만들어 내는지 탐구해 보는 일도 재미있을 듯합니다. 그리고 이런 맥락에서 본다면, 박태원과 이상의 삽화 작업에서 무엇보다 눈여겨볼 대목은, 이들의 작업이 소설과 삽화 사이에 존재하는 매체와 장르의 경계를 적극적으로 해체하는 것처럼 보인다는 사실입니다.

이를테면, 이들의 삽화 공간 속에 존재하는 〈문자〉들의 흔적에 주목할 필요가 있습니다. 그림 속의 문자가 단순한 장식적 기능에 국한되었던 1910~1920년대의 여느 삽화들과는 달리, 1930년대 이상과 박태원의 삽화들에시 문지는 그 지체로 중요한 회화적 주제이기 때문입니다.

결론부터 이야기하자면, 이상이나 박태원의 소설과 삽화들 속에서 나타나는, 문자에 대한 집착에 가까운 관심은 근대 세계의 기획으로서 문자의 역할을 상징적으로 보여 주면서, 동시에 근대의 억압적인 질서와 권력으로부터 탈출하고자 하는 이 시기 모더니즘 예술가들의 특징을 보여 줍니다. 근대의 제도와 질서, 법과 사상, 나아가 사람들의 일상을 구조화하고 있는 핵심적인 동력으로서 〈文〉의 힘을 분명하게 자각하면서도, 그런 세계로부터 탈출을 꿈꾸는 예술가들의 욕망을 그들의 소설과 삽화가 구체화하고 있기 때문입니다.

사실, 이상이나 박태원의 삽화들 이전에는, 삽화 속에 〈글자〉가 나타나는 경우는 매우 드물었습니다. 하지만 그와는 달리, 이상과 박태원의 자작 삽화들에서는 수많은 글자들이 그림 속에 등장합니다. 예를 들어 두꺼운 책의 표지나 담뱃갑의 광고문에서, 혹은 연인에게 보내는 엽서 위나 가게에 걸린 입간판 표면에서 문자는 그 자체로 하나의 온전한 그림처럼 나타납니다. 편지나 광고판에 적힌 글자가 아주 자세히 적혀 있어서 독자들이 아주 쉽게 그림 속의 글자들을 읽을 수 있을 정도이지요.
흥미로운 점, 섬세한 필치로 대상의 표면에 써진 (혹은 그려진) 이 글자들이 삽화를 한 폭의 정물화나 사진처럼 생생한 이미지로 만든다는 사실입니다. 담뱃갑 위의 깨알 같은 글자들이나 식당 문에 붙어있는 입간판, 엽서 위의 손 글씨는 지금 이 삽화가 대상을 아주 사실적으로 묘사하고 있는 중이라는 특별한 환상을 독자들에게 제공합니다. 그림 속에 포함된 문자들이 삽화의 사실성을 강화하는 고도의 회화적 장치인 셈입니다.

다른 한편, 이와는 정반대의 경향을 나타내는 글자들이 이들의 삽화 속에 존재하고 있다는 사실도 중요합니다. 이 경우, 문자는 어떠한 지시 대상이나 의미를 지니지 않은 채 존재하며, 지극히 개인적인 독서 놀이를 위해서 사용되는 것처럼 보입니다. 삽화 속에서 둥둥 떠다니는 글자들의 이미지는, 마치 최근 유행하는 타이포그래피나 캘리그래피와 같은 미술처럼 보일 정도이지요. 그리고 이렇게 1930년대 이상과 박태원의 삽화 속에 존재하는, 분열되고 부유하는, 파편처럼 조각 난 글자들은 실은 의사소통이라는 언어의 본질적 기능을 거부하고, 그저 텅 빈 기표로 존재하면서 즐거운 〈글자-그림〉 놀이를 위해 사용되고 있는 것이라 할 수 있습니다.

그런데 이상과 박태원의 자작 삽화에서 보이는 이런 현상은, 본질적으로 이들의 글에서 자주 발견되는 현상이기도 합니다. 이를테면 박태원의 소설 속 인물들은 대부분 평범한 언어 소통에서 어려움을 겪는 경우가 많습니다. 지루한 시간을 이겨 내기 위해 광고판의 낙서를 읽는 데에 몰두하거나 동네 강아지에게 강박적으로 말을 걸거나 하는, 결코 성공할 수 없는 언어 활동에 집착하기도 하지요. 이와 유사하게 「날개」나 「동해」와 같은 이상의 소설 속 주인공들은 자폐적인 언어를 사용하는 것처럼 보입니다. 마치 이상의 시에 나타나는 그 무의미하고 난해한 언어처럼, 다른 이와 쉽게 소통하기 어려운 그런 언어 말입니다.

그렇다면, 우리가 흔히 모더니스트들이라고 부르는, 이상이나 박태원의 작품 속에는 어째서 이처럼 독특한 언어나 문자에 대한 감각이 나타나게 되는 것일까요? 그것은, 문자를 통한 일상의 제도화가 근대 세계의 중요한 특징이라고 할 때, 그러한 문자의 절대적 힘을 반영하면서도, 동시에 바로 그와 같은 문자의 권위를 거부하고 답답한 질서로부터 벗어나려는 실험을 모더니즘의 예술이 지향하고 있기 때문입니다.

예컨대 이전 시대의 삽화에서는 흐려지고 뭉개지며 잘 보이지 않았던 글자들이 1930년대 모더니스트들의 삽화에서는 대부분 확실하고 분명하게 나타난다면, 그것은 단순한 우연일 수 없습니다. 마치 우리가 현대 도시의 어딘가를 여행할 때, 이정표와 간판의 글자들에 의지하고, 주민등록증에 새겨진 수많은 단어와 숫자들을 통해 자신의 정체성을 증명받는 것처럼, 이들의 작품들은 글자에 투영된 근대 기호 체계의 강력한 힘을 분명하게 자각하고 있기 때문입니다.

그리고 바로 이런 이유 때문에, 이들의 예술에서 문자의 권위는 전복되고 해체되어야만 하는 대상이 됩니다. 활자를 통해 세계를 이해하는 것은 근대적 인간의 중요한 특징이지만, 역설적으로 그것은 인간이 기존의 질서에 편입되어 길들여져 가는 방식이기도 하기 때문이지요. 이 시기의 모더니스트들에게 문자란, 근대를 지탱하는 핵심이면서도, 인간의 순수 이성을 억압하는 강력한 족쇄처럼 여겨졌던 것인지도 모릅니다.

1930년대 박태원과 이상의 예술이 기묘한 방식으로 글자를 뒤틀어 놓는 이유가 바로 여기에 있습니다. 그들의 문학은 일방적이고 단선적인 글 읽기에서 벗어나, 독자들이 보다 자유롭게 작품을 읽을 수 있도록 고안됩니다. 글자-그림의 놀이를 이용한 삽화들은 쉽게 의미를 알 수 없는 추상적인 이미지처럼 보이기도 하지요. 기존의 독법에서 벗어나, 보다 도전적이며 실험적인, 그래서 때로는 파괴적인 것처럼 보이기까지 하는 그런 읽기를 요구하는 것입니다.

어쩌면 이 작가들은, 작품을 읽는 일이, 고정된 의미를 따라서 어느 한 방향으로만 흘러가는 과정이 아니라, 읽는 이에 따라 얼마든지 변화할 수 있는 놀이처럼 되기를 바랐던 것은 아닐까요? 그렇다면 여기에서 중요한 것은, 이렇게 일상적인 기호 세계의 규범에서 벗어나 문자를 유희의 대상으로 삼게 될 때, 문자의 권위를 전복시킬 수 있는 가능성도 비로소 생겨나게 된다는 사실입니다. 이상의 「날개」에 등장하는 유명한 대사인 〈아스피린, 아달린……〉처럼, 글자가 삽화에서 글자-그림의 놀이로 존재할 때(ASPIRIN ★ ADALIN) 문자와 그림의 차이는 희미해지고, 그것들을 특정한 의미로 붙들어 놓으려는 어떠한 시도는 계속 지연될 수밖에 없습니다. 언뜻 난해하고 어려운 이들의 예술이, 실은 이처럼 실험적인 방식으로, 답답하고 꽉 짜여 있는 근대의 질서를 넘어 새로운 언어를 찾아 나가는 도전의 여정을 펼치고 있었던 것이지요.

카페, 다방 그리고 커피
구보에 대한 짧은 이야기

이경훈 연세대학교 명예 교수

「소설가 구보 씨의 일일」은 「천변풍경」과 더불어 1930년대의 서울을 묘사한 박태원의
대표적인 소설이다. 박태원의 필명과 동일한 이름을 가진 주인공 구보는 서울의 이곳저곳을
다니며 장소와 사람들을 관찰한다. 하지만 그가 대학 노트를 들고 외출해 종로 네거리,
화신상회, 조선은행, 낙랑파라, 대한문, 남대문, 경성역, 제비다방, 대창옥, 낙원정의 카페
등에 간 것은 특별한 목적이 있어서가 아니다. 애초에 구보가 종로 네거리를 향한 것부터가
<아무렇게나 내어놓았던 바른발이 공교롭게도 왼편으로 쏠렸기 때문>에 일어난 일이다.

그러나 실용적인 목적과는 별도로 구보의 서울 산책은 중요한 의도와 의의를 지니고 있다.
그것은 <좁은 서울>을 답답해하며, 도쿄에 있었다면 <은좌銀座로라도 갈 게다>라고 생각하는
구보가 <긴부라(銀ぶら)>를 본뜬 <혼부라(本ぶら)>에 만족하는 데에서 한 걸음 더 나아간
행동이다. 즉 박태원은 「반년간」에서 <학생이 48%, 청년이 9%, 점원이 8%, 중년이 7%,
계집 하인이 6%, 그리고 여염집 부인, 노동자, 아이들, 기생, 군인 기타 이러한 순위>로
나타난 1929년 9월 도쿄 가구라자카神樂坂의 통행자 비율을 소개한 바 있거니와, 이제
<모데르노로지오modernologio를 게을리 하기 이미 오래>라고 반성하는 구보는 이러한
조사를 수행한 곤 와지로今和次郎와 요시다 겐키치吉田謙吉의 고현학考現學에 필적하는 자기의
경성 고현학을 「소설가 구보 씨의 일일」로써 실천하려는 것이다. 따라서 이 소설은 문학
텍스트인 동시에 도시와 사회에 대한 풍속적, 문화사적 고찰의 한 사례라는 점에서도
중요하다.

그런데 구보가 장곡천정長谷川町(지금의 소공동)의 낙랑파라에 하루에 세 번이나 드나들 뿐
아니라 종로의 제비다방을 찾아가 다방 주인인 벗과 만나는 일, 그리고 그와 함께 여급이
있는 낙원정의 카페에서 술을 마시는 에피소드들에서 알 수 있듯이, 「소설가 구보 씨의
일일」이 제시하는 고현학의 주요 무대는 근대 체계와 더불어 탄생하고 번성한 카페와
다방이다. 먼저 카페에 대해 논의해 보면, 박태원은 「적멸」, 「반년간」, 「길은 어둡고」,
「비량」, 「명랑한 전망」, 「애경」, 「천변풍경」 등 여러 다른 소설들에서도 카페를 다루는데,
무엇보다도 이는 농민과 노동자를 주인공 삼는 1~2차 산업의 이야기 대신 도시의 구성과
거리의 운영을 주도하는 3차 산업 및 그와 관계된 인간들의 에피소드가 문학적 탐구의

본격적인 대상이 됨을 의미한다. 이때 〈술과 계집과 재즈와 웃음이 있는〉(「적멸」) 새로운 시설로서, 「술 권하는 사회」(현진건)가 묘사한 바 기생을 부르는 요릿집과 다를 뿐 아니라 주로 커피나 차를 판매하는 다방과도 구분되는 카페는 감각과 정서의 근대성과 자유를 시장의 소비로써 향유하게 하는 동시에 불평등과 소외를 발현하고 유통시킨다. 「적멸」의 주인공이 어디까지나 화폐 교환의 공간인 카페에서 〈사회주의에 관하여 토론〉하는 사람들을 발견하는 것은 이 아이러니한 양상을 암시한다. 이는 〈카페 의자 혁명가Café chair revolutionist〉를 비꼬는 「백수白手의 탄식」(김기진)이나 〈나는 나라도 집도 없단다〉라고 한탄하며 〈이국종異國種 강아지〉에게 푸념하는 「카페 프란스」(정지용)의 시적 포즈와도 무관하지 않다.

그리고 이러한 상황이야말로 「반년간」의 주인공으로 하여금 도쿄에 흘러들어 온 조선인 여급 미사꼬와 영화관, 카페, 댄스홀 등에 다닌 사실을 부끄러워하며 친구들에게 숨기도록 하는 이유일 터이다. 더 나아가 박태원이 유명한 여배우에서 뒷골목의 카페 여급으로 몰락한 「애경」의 숙자와 「천변풍경」의 메리, 그리고 신여성의 패션과 시장의 유혹에 이끌리는 소비자일 뿐 별다른 생산 활동도 하지 못하는 채 여급 아내에 기둥서방처럼 얹혀사는 모던 보이들, 예컨대 「비량」의 승호와 「명랑한 전망」의 희재 등을 등장시키는 것 역시 이러한 현상을 지적하고 비판하기 위함이다. 밤늦게 카페에 간 구보가 술에 취해 여급과 농담하면서도 〈온갖 사람을 모두 정신병자라 관찰하고 싶은 강렬한 충동〉을 느끼는 것, 그리고 〈그러한 것에 흥미를 느끼려는 자기〉도 〈환자〉에 다름 아니라고 생각하는 것 또한 그러하다.

한편 카페와 비교해 다방은 주로 〈소설가 구보〉를 비롯한 주인공들의 취미, 개성, 내면을 구현하고 표현하게 해 주는 장소로 기능한다. 예컨대 구보와 마찬가지로 낙랑의 단골손님인 「피로」의 주인공은 도쿄미술대학 출신 이순석이 개업했으며 〈레코드 콘서트로 유명〉(「다방 잡화」, 『개벽』, 1935.1.)한 그 다방에 일곱 시간 넘게 앉아 엔리코 카루소Enrico Caruso의 「엘레지」를 열두 번 이상 듣는다. 그리고 밤늦게 그곳에 다시 들어가 〈구석진 테이블〉에서 하루 일을 반성해 보기도 한다. 그에게 다방은 자아의 진정한 위치인 듯하다. 또한 다방은 「애욕」, 「청춘송」, 「방란장 주인」, 「성군」, 「염천」, 「제비」, 「이상의 비련」 등의 주요 무대이기도 한데, 이는 이 소설들이 박태원 자신이나 이상의 삶을 반영하는 사소설적 성격을 지니고 있음을 의미한다. 예컨대 잡지 『삼천리』가 이상의 제비 다방을 일러 〈화가, 신문 기자 그리고

동경 대판으로 유학하고 돌아와서 할 일 없어 양차洋茶나 마시며 소일하는 유한 청년들이 많이>(「끽다점 평판기」(1934.5.)) 찾는다고 소개하는 것과는 달리, 가까운 친구에게 그곳은 <이제까지 있었던 가장 슬픈> <한산한 찻집>(「제비」)이다.

> <제비> ― 하얗게 발라 놓은 안벽에는 실내 장식이라고는 도무지 이상의 자화상 하나 걸려 있을 뿐이었다. (중략) 온 아무리 세월이 없으니 손님이 안 오느니 하기로 그처럼 한산한 찻집이 또 있을까.

그러므로 「소설가 구보 씨의 일일」의 에피소드들이 <벗의 다료茶療>에서뿐 아니라 <스키퍼의 「아이아이아이」나 엘만의 「발스 센티멘털」을 가장 마음 고요히 들을 수> 있는 다방들에서 일어나는 것은 의미심장하다. 이상의 주인공이 경성역 티룸의 한 복스box에서 <아무 것도 없는 것과 마주 앉아서 잘 끓은 커피를>(「날개」) 마셨다면, 프랑스에서 활동한 화가 후지타 쓰구하루藤田嗣治를 따라 갓빠 머리로 이발한 구보는 다방의 <구석진 등 탁자>에 홀로 앉아 <어느 화가의 「도구유별전渡歐留別展」> 포스터를 보며 자기도 <양행비가 있으면> <거의 완전히 행복>하리라고 생각한다. 이렇게 다방에 앉은 박태원의 주인공들은 그들의 문화와 교양을 일상 속에서 소비하고 욕망함으로써 자기 자신을 확립하고 증명한다.

한편 구보는 다방에서 <구보를 반드시 구포라고 발음>하는 <생명보험회사의 외교원>을 만나 그가 <한 잔 십 전짜리 차들을 마시고 있는 사람들 틈에서 그렇게 몇 병씩 맥주를 먹을 수 있는 것에 대한 우월감>을 느끼는 모습을 관찰하거나, <하융>(이상)을 일본 배우 야마가미 소진山上草人에 비유하며 조롱하는 <교양 없는 네 명의 사나이와 허영만을 가진 두 명의 계집>(「애욕」)을 발견하기도 한다. 더 나아가 그는 돈 많은 <중학 시대의 열등생>이 권하는 칼피스를 <거의 황급하게> 거절하기도 한다.

> 의자에 가 가장 자신 있이 앉아, 그는 주문 들으러 온 소녀에게, 나는 가루삐스.
> 그리고 구보를 향하여, 자네두 그걸루 하지. 그러나 구보는 거의 황급하게 고개를
> 흔들고, 나는 홍차나 커피로 하지.
> 음료 칼피스를, 구보는, 좋아하지 않는다. 그것은 외설猥褻한 색채를 갖는다. 또,
> 그 맛은 결코 그의 미각에 맞지 않았다. 구보는 차를 마시며, 문득, 끽다점에서
> 사람들이 취取하는 음료를 가져, 그들의 성격, 교양, 취미를 어느 정도까지는 알 수

있을 것이 아닌가, 하고 생각하여 본다.

요컨대 구보에게 다방은 각종 음료와 서비스를 화폐 교환하는 상업적 거래의 공간일 뿐 아니라 <외설한 색채>의 칼피스나 소다수를 주문하지 않음으로써 자기의 <성격, 취미, 교양>을 드러내고 소통하는 문화와 사교의 장이기도 하다. <직업을 가지지 못한 아들>, <생활을 가진 온갖 사람들>, <집 가지고 있다는 애달픔>, <벗을 가진 몸의 다행함>, <얼마를 가져야 행복일 수 있을까> 등의 표현을 구사하며 무수히 <가지다>의 사회 원리를 암시하는 구보에게 다방은 일단 돈이라는 양적量的 척도에 지배되는 대중의 장소이다. 거기서 그는 칼피스를 권하는 <사내의 재력>을 탐내 보기도 한다. 그렇게 구보는 군중 속의 한 사람이다. 그러나 그에게 다방은 커피에 <크림을 타 먹으면> <쥐 오줌 내가 난다>(이상, 「실화」)고 하거나 <늘 다녀 그 솜씨를 잘 알고 있는 끽다점 외에서 나는 일찍이 가배차를 마신 일이 없소>(박태원, 「기호품 일람표」)라고 고백하고 주장할 수 있는 다양한 개성과 까다로운 감각의 전당이기도 해야 한다. 즉 자유와 소외를 모순적으로 발현하는 카페와는 또 다른 의미에서 구보에게 다방은 아이러니의 공간이다.

그렇다면 정지용의 「카페 프랑스」를 의식했음인지, <강아지의 반쯤 감은 두 눈>에서 <고독>을 발견하고 <개에게만 들릴 정도로 컴, 히어>라고 말해 보는 취미와 교양의 산책자 구보는 <모카 자바 믹스트의 세 가지를 구별해서> 내는 커피를 마시고자 <일요일마다 십 리의 길>(이효석, 「고요한 <동>의 밤」)을 걸어 DON다방에 가는 일에 공감할뿐더러, 그 외로운 미각의 주체와 간절히 만나고 싶어 할 것이다. 물론 커피를 마시러 경성역 홀에 간 「날개」의 주인공이 그러했듯이, 주머니에 <돈이 한 푼도 없는> 경우에는 구보 역시 <맥없이 머뭇머뭇 하면서 어쩔 줄을 모를> 테지만 말이다.
그런데 문제는 전쟁이 발발, 확대되면서 거리의 다방은 물론 호텔에서조차 <커피가 품절>(김남천, 「사랑의 수족관」)되고 만다는 점, 그리고 온갖 대용품들과 더불어 일본 육군의 <군용 칼피스>가 병사들의 건강 음료로 권장되는 사태가 벌어진다는 점이다. 즉 구보가 말하는 칼피스의 <외설한 색채>는 <첫사랑의 맛을 잘 알고 있는 나는 칼피스를 먹을 마음이 생기지 않소>(「기호품 일람표」)라고 고백되는 일종의 취미 판단을 넘어 객관적이고 역사적인 의미를 띠기에 이른다. 따라서 그것은 결국 다음과 같은 국민 문학적 선동 속에서 <한때는 젊은 예술가의 무리들이 밤으로 낮으로 찾아들어 그 흥성한 품이 제법 볼만도 하던 다방>을 <씻은 듯이 잊고 마는>(「애경」) 세태, 즉 감정과 감각의 복잡한 <먼지>를 털어 낸

〈청정한 마음〉 때문에 오히려 혼탁하기 짝이 없게 된 희뿌연 시국을 은유하게 된다.

> 다방적 정서를 여명의 후지산정富士山頂에 선 것 같은 기백으로 바꾸지 않으면
> 안 된다. 모든 감각과 감정적 키의 먼지를 떨고 비뚤어짐을 고치고 매우 청정한
> 마음으로 대국민적大國民的 정신의 울림을 받아들이지 않으면 안 된다.
> — 이광수, 「문학의 국민성」 중

요컨대 〈장안에 이름이 높은 작가들이 거개 다 이 카페니 차점이니 하는 것을 안
쓰는 사람이 없는데, 시방 박준이도 이 근경을 바라보며 여기서 남을 크게 놀라게 할
한 개 명작을 빚고 있는 것이나 아닌가〉(한설야, 「파도」)와 같은 폭력적인 비꼼에도
불구하고, 박태원을 〈소설가 구보 씨〉이게 하는 것은, 다시 말해 그를 〈향기로운 MJB의
미각〉(「산촌여정」)을 그리워하는 이상이나 〈오만 배의 가배로 생활하고, 오만 배의 가배로
죽었다〉(김남천, 「가배」)는 발자크의 〈벗〉으로 정립시키는 것은 〈문학의 국민성〉이나
〈대국민적 정신〉이 아니라 이광수와 한설야가 공히 비판해 마지않은 〈다방적 정서〉다.
발자크의 「인간희극」을 언급한 「적멸」의 레인코트 입은 사나이처럼, 그리고 다음과
같이 도시의 걸어 다니는 축제a moveable feast에 참여한 헤밍웨이처럼, 산책자 구보는
이곳저곳의 다방과 카페에서 〈국민〉이 아니라 〈외로운 벗〉을 만나야 할 것이다.

> 저녁 무렵, 전에 없이 마음이 고결해진 나는 악습과 군집 본능에 대해 경멸감을
> 느끼며 사람들로 북적이는 카페 로통드를 지나 큰길을 건너 카페 돔으로 갔다.
> 그곳에도 사람이 많았지만, 그들은 하루를 열심히 일한 사람들이었다.
> 그 카페에는 온종일 포즈를 취하느라 고단했던 모델들과 어두워질 때까지 그림을
> 그리다가 온 화가들이 있었고, 좋은 글이든 형편없는 글이든 창작하느라 온종일
> 애를 쓴 작가들도 있었으며, 술꾼과 괴짜들도 있었다. 그중에는 내가 아는 사람도
> 있었고, 오가며 얼굴만 아는 사람도 있었다.
> — 어니스트 헤밍웨이, 『파리는 날마다 축제』, 주순애 옮김, (파주: 이숲, 2012)

〈제비〉— 하 - 얗게 발라놓은 안벽에는 실내장식이라고는 도무지 이상의 자화상이
하나 걸려 있을 뿐이었다. 그것이 어느날 황량한 〈벌판〉으로 변하였다. 제비가
그렇게 변하였다는 것이 아니라 그림 말이지만 결국은 〈제비〉도 매한가지다. 온
아무리 세월이 없느니 손님이 안 오느니 하기로 그처럼 한산한 찻집이 또 있을까?
— 박태원, 「자작자화 유모어콩트 제비」, 『조선일보』, 1939.2.22.

근대 서지로 보는 소설가 구보 씨

오영식 근대서지학회 회장

박태원은 시와 산문을 신문, 잡지에 발표하면서 문학 활동을 시작하였다. 이어 번역과 소설을 창작하였는데, 번역은 영미 문학 번역으로 시작하여 중국 문학으로 확대되었다. 초기에 발표한 소설 작품은 문단의 주목을 받지 못하다가 1933년 「옆집 색시」(『신가정』 2월호) 이후 면모를 일신하여 독특한 작품 세계를 구축하며 1950년 월북 이전까지 100여 편의 작품을 발표한 것으로 추정된다. 이밖에 40여 편의 평론과 60편이 넘는 수필을 남겼다. 박태원은 이렇게 여러 장르를 넘나들며 많은 글을 남겼지만 40년을 <박X원>으로 존재했기에 아직까지 충실한 목록도, 온전한 전집도 보지 못하고 있다. 이 글은 구보가 문학 청년을 거쳐 <갓빠 머리> 모던 보이 소설가가 되고, 해방 후 혼란기를 거쳐 한국 전쟁 때 월북하기 전까지 작품을 발표한 잡지와 엮어 낸 작품집을 중심으로, 특히 새롭게 발굴된 자료의 소개를 중심으로 간략히 소개하려 한다.

LECTURE 5

잡지로 보는 소설가 구보

공식 매체에 처음 모습을 보인 박태원의 글은 「달마지迎月」이다. 최남선이 여섯 번째로 창간한 (주간)잡지 『동명東明』 제2권16호(1923.4.15.) <소년 컬럼>에 실린 이 글은 경성제1고보 2학년생 박태원이 응모하여 <三等>으로 <作文뽑힌 것>이다. 문학 소년 시절 잡지 『청춘』과 『개벽』을 보며 문학 수업을 했다고 알려져 있는데 『동명』 또한 구보의 문학 공부에 중요한 매체였을 것이다. 이후 박태원은 『조선문단』, 『신민』, 『현대평론』 등에 시를 발표하며 작가 수업을 이어갔다.

1930년대는 한국 잡지사에서 <신문사 잡지 시대>라고 부른다. 동아일보사가 1931년 11월 『신동아新東亞』를 창간하여 큰 인기를 얻자 1933년 2월 여운형이 사장에 취임한 조선중앙일보사는 11월 월간잡지 『중앙中央』을 창간, 발행하였다. 당시 총독부 기관지인 『매일신보』도 1934년 2월 『월간매신月刊每申』을 창간하였으나 1년 뒤 바로 종간하였다. 1933년 방응모가 경영권을 인수하여 사세가 급성장한 조선일보사는 신문사 잡지 가운데 가장 늦은 1935년 11월 종합잡지 『조광朝光』을 창간하여 합류하였다. 이들

신문사 잡지들은『신동아』가 여성잡지『신가정新家庭』을,『중앙』은『소년중앙少年中央』을,
『조광』은『여성女性』과『소년少年』『유년幼年』을 자매지로 발행하여 신문사 잡지의 전성기를
형성하였다. 그러나 1936년 베를린올림픽 손기정 선수 일장기 말소 사건으로 인하여
『신동아』,『신가정』,『중앙』등은 모두 폐간되고 말았다.

소위 〈빅 쓰리〉라는 대형 신문사가 이미 확보한 기반 시설로 잡지 출판에까지 사업을 확장한
것인데, 이들은 상대적 거대 자본으로 독자들에게 인기가 높았기에 문인들은 이들 잡지에
다투어 원고를 실으려 하였다. 박태원은『동아일보』에 〈박태원泊太苑〉이란 필명으로 시, 소설,
수필 수십 편을 발표하였고, 동아일보사의 종합지『신동아』, 자매지『신가정』에 6편 가량의
글을 발표하였고,『조선중앙일보』에는「소설가 구보 씨의 일일」을 비롯하여 십여 편의 글을
발표하였고, 자매지인『중앙』과『소년중앙』에도 10편의 글을 발표하였는데, 구인회 동인
이태준과의 인연이 작용했을 것으로 보인다. 조선일보사의『조광』은 가장 늦게 창간됐으나
일장기 말소 사건에 연루되지 않고 살아남아 1945년 봄까지 통권 113호에 이르는 엄청난
책을 발행하였다.『조선일보』에는 40편의 글을 발표하였고,『조광』에「천변풍경」을 비롯하여
20여 편[1], 자매지『여성』에는 8편,『소년』에는 6편의 글을 발표하였는데, 번역(중국 문학)과
동화 등 다양한 장르를 확인할 수 있다. 이밖에 총독부 기관지『매일신보』에 이십여 편,
『월간매신』과『매신사진순보』등에서 서너 편의 글을 확인할 수 있다.

ㄱ「옆집 색시」,『신가정』제2호, 1933.2.

ㄴ「천변풍경」연재 2회분과 이상의「날개」수록,『조광』제2-9호, 1936.9.
박태원이 가운데 서 있고, 양옆에 이상李箱과 김소운이 앉아 있는 사진이
있다. 흔히 구본웅의 창문당 편집실로 알려진 이 사진은 김소운이
발행한 아동 잡지『아동세계』,『신아동』,『목마』와 관련이 깊은 것으로
보인다. 박태원은『아동세계』(1935.1.)에「(학교소설)유리창」을,
『신아동』1호(1935.8.)에「솟꼽노리」와 번역 소설「포올街의
소년단」을, 2호(1935.10.)에「골목대장」을,『목마』5호(1936.1.)에는
「조선동화독본」[2]을 발표하였는데 이 글들은 대부분 미발굴 자료들이다.

ㄷ 『아동세계』 2-1호

ㄹ 『신아동』 2호

ㅁ 『목마』 창간호 :
박태원의 글이 실려 있는
김소운 발행의 아동
잡지들

신문사 잡지를 제외하고는 초기에는 『신생』에 10편의 글을 발표하였고, 일제 말기 올곧게
문단을 지키다가 자진 폐간한 『문장』의 폐간호에 「채가債家」를 비롯하여 9편의 글을
발표하였다. 이밖에는 박문서관의 홍보 잡지 『박문』에 5편의 산문을 발표하였다. 해방
이후 잡지에는 「약탈자」를 『조선주보』에, 「한양성」을 『여성문화』에 연재하였고, 아동물들은
『소학생』에 「소년삼국지」를, 『진달래』에는 「손오공」을 연재하였다. 잡지를 포함한 신문 등
정기 간행물 속 박태원 작품은 아직 발굴되지 못한 것이 적지 않다.

『소설가 구보 씨의 일일』 단행본

작가 박태원을 대표하는 소설책은 『소설가 구보 씨의 일일』과 『천변풍경』이다. 『소설가 구보
씨의 일일』은 정현웅의 장정으로 문장사(文章社, 1938.12.7.)에서 출판하였다. 12개의 네모
칸에 <小說家仇甫氏의一日朴泰遠>의 열두 글자를 타이포그래픽으로 꾸몄는데, 영화 기법을
활용한 작품 스타일에서 착상한 것으로 볼 수 있다. 『천변풍경』도 정현웅 장정으로 같은 해
12월 30일, 박문서관에서 출판되었는데, 청계천에서 물놀이하는 소년들 삽화로 표지를
꾸몄다. 이 책은 1941년 5월 20일 재판 발행되었고, 해방 후 1947년 5월 1일에는 구보의
동생인 서양화가 박문원(후에 함께 월북)에 의해 전혀 다른 장정으로 출판되었다. 따라서

『천변풍경』은 〈해방 전〉판版과 〈해방 후〉판이 각각 독특한 의미를 갖는다. 두 책을 제외하고
일제 강점기 출판된 박태원의 소설책은『박태원 단편집』(학예사, 조선문고, 1939.11.1.),
『여인성장盛裝』(영창서관, 1942.11.30), 『아름다운 봄』(영창서관, 1943.6.5.)[3]와
번역서『지나支那 소설선』(인문사, 1939.4.17.), 『삼국지』(박문서관)[4], 『파리巴里의
괴도怪盜』(아놀드·프레데릭, 조광사)[5] 등이 있다.

해방 후 박태원은 작품집『성탄제』(서울: 을유문고, 1948.2.10.)와『금은탑』(서울:
한성도서, 1949.7.25.) 외에 역사 소설『홍길동전』(조금련, 1947.11.15),
『이순신장군』(아협, 1948.6.10.) 등을 냈다. 박태원은 이 가운데『이순신장군』을
확대 재생산하여 월북 이전『서울신문』에「임진왜란」을 연재하였고, 월북 이후
『리순신장군전』(평양: 국립출판사, 1952)를 내고,『리순신장군이야기』(평양: 국립출판사,
1955)를 거쳐『임진조국전쟁』(평양: 평양국립문학예술출판사, 1960)으로 이어졌으며,
1965년에는 잡지『로동자』에 〈명량해전〉만을 다룬 연재소설「노호하는 바다」(정현웅
삽화)[6]를 발표하였다. 해방 이후 작가 박태원은 창작보다는 역사물과 번역에 힘쓴
것으로 보인다.『조선독립순국열사전』이나『약산과 의열단』을 통해『군국軍國의
어머니』(서울: 조광사, 1942.10.20.)의 부채負債를 갚고 싶었을지 모른다. 그리고 일제
시기부터 이어 온 중국 문학 번역을 정리, 확대하여『중국동화집』(서울: 정음사, 1946),
『조선소설선 I , II』(서울: 정음문고, 1948),『수호전(상·중·하)』(서울: 정음사, 1948-1950),
『삼국지1, 2』(서울: 정음사, 1950) 등을 출간하였다.

얼마 전 지인이 박태원의 「여인女人」(『선문판鮮文版 금융조합』7, 반월간, 1939.9)이란 작품의
존재를 알려 주어 확인했더니 미발굴 자료였다. 이것이 박태원 문학의 현주소이다. 끝으로
요령부득의 이 글이 이번 전시를 보는 분들께 작은 참고가 되고, 나아가 박태원 문학의
외연을 넓히는 한 걸음이 되기를 기대한다. 『근대서지』는 아직도 할 일이 너무 많다.

1 4편의 연재물 포함.

2 「옥새찾기」부터 「별주부전」(34면부터 73면)까지

3 2022년 8월, 국립한국문학관과 구보학회 공동학술대회에서 발굴, 소개되었다.

4 〈권지1〉은 1943.5.5., 〈권지2〉는 1945.2.20.

5 1941.5.17 코난도일(원저), 이석훈(역)의 「바스카빌의 괴견怪犬」과 합본되어 발행되었음.

6 전지니, 「월북작가 박태원의 미발굴 소설 『노호하는 바다』 해제」, 『근대서지』 제27호(2023.6.30.), 489~503면

7 이 당시에는 선문판[한글판]과 和文版[일본어판] 두 가지로 나오는 잡지들이 있었다.

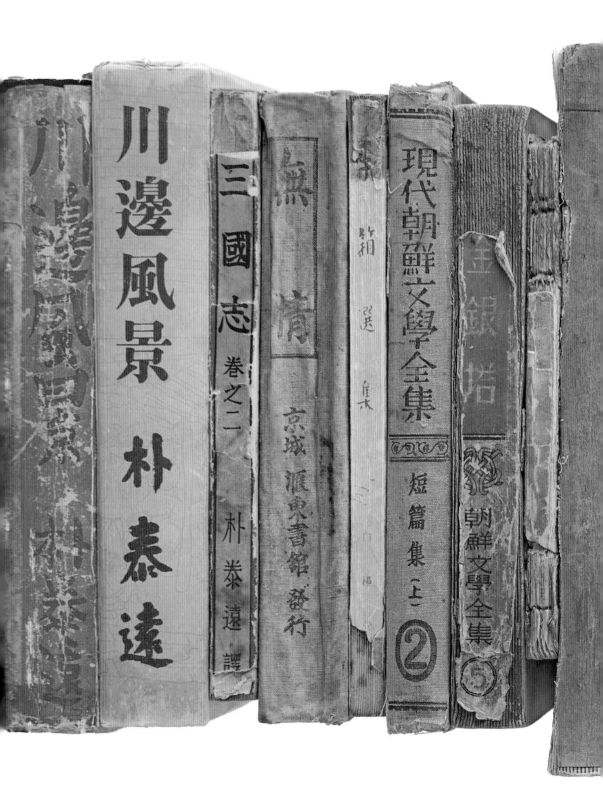

川邊風景　朴泰遠

川邊風景　朴泰遠

三國志　卷之二　朴泰遠　譯

無情　京城　滙東書館　發行

最新　鈔　選集

現代朝鮮文學全集　短篇集（上）②

金銀塔　朝鮮文學全集⑤

短篇集　李泰俊 著

李竹相全集　第三卷　隨筆集　高大文學會 編　泰成社 發行

謙文章講話　李泰俊著

文章講話　李泰俊

第一卷　朝日報社出版部 發

朝光　第二卷　第十號　朝鮮日報社出版部 發

朝光　第二號　朝鮮日報社

李忠武公行錄　朴泰遠譯註

文章　第一卷　第三輯　乙酉文化社

朝鮮（朝鮮文）

것이다……

그는 생각난듯이 방안을 둘러 본다. 한 구석에 놓여 있는 남자의 초그만 가죽가방이며, 둘

좀처 못해 걸린 그의 땀 배인 와이샤쓰며, 그러한 것에 눈을 주고, 이제 금방이라도 남자가

이 곳으로 돌아올 것처는 틀림없을 것을 생각하고, 그리고 그는 제물에 풀이 죽지 않을 수

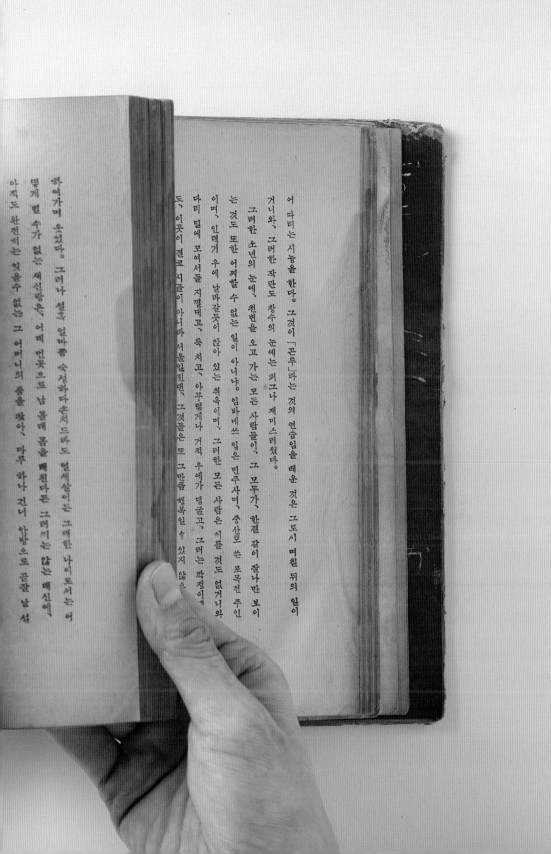

어 따리는 시늉을 한다. 그것이 「곤투」라는 것의 연습임을 배운 것은 그로서 며칠 뒤의 일이

거니와, 그러한 작란도 창수의 눈에는 퍽이나 재미스러웠다.

그러한 소년의 눈에, 천번을 오고 가는 모든 사람들이, 그 모두가, 한결 같이 잘나만 보이

는 것도 또한 어찌할 수 없는 일이 아니냐. 임바에쓰 입은 민주사며, 중산모 쓴 포목전 주인

이며, 인력거 우에 날라갈듯이 앉아 있는 취옥이며, 그러한 모든 사람은 이들 것도 없거니와

다리 밑에 모여서들 지껄대고, 룩 치고, 아무렇게나 거적 우에가 령굴고, 그러는 깍정이들

도, 이곳이 결코 시골이 아니라 서울일진댄, 그것들은 또 그만큼 행복일 수 있지 않으

하여가며 웃었다. 그러나 설혹 얼마쯤 숙성하다 손치드라도 열세살이든 그러한 나이토서는 어

떻게 별 수가 없는 재선량은, 어떠 먼곳으로 남 몰래 몸을 패친다든 그러기는 않는 대신에,

아직도 완전히는 잊을수 없는 그 어머니의 품을 찾아, 마우 하나 건너 양으로 끌끌 날섯

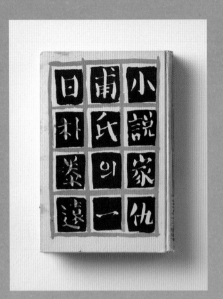

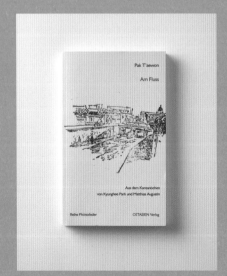

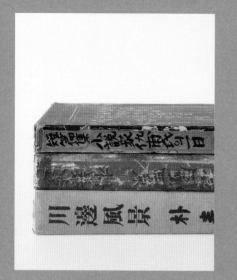

전시 도서 목록

도서	아티스트	출판사	발행 연도	장정	소장처
신생 3권 9호	신생 편집부	신생사	1930	소프트커버	근대서지연구소
신생 3권 10호	신생 편집부	신생사	1930	소프트커버	근대서지연구소
현대조선문학전집 - 단편집(상)	박태원	조선일보사 출판부	1938	하드커버	근대서지연구소
조광 2권 10호	조광 편집부	조선일보사 출판부	1936	소프트커버	근대서지연구소
조광 3권 9호	조광 편집부	조선일보사 출판부	1937	소프트커버	근대서지연구소
천변풍경	박태원	박문서관	1938	하드커버	함태영
박문 1권 6호	박문 편집부	박문서관	1939	소프트커버	근대서지연구소
박태원 단편집	박태원	학예사	1939	소프트커버	함태영
천변풍경	박태원	박문출판사	1947	하드커버, 슬립 케이스	근대서지연구소
금은탑	박태원	한성도서주식회사	1947	소프트커버	근대서지연구소
성탄제	박태원	을유문화사	1948	소프트커버	을유문화사
갑오농민전쟁	박태원, 홍종원	국립미술출판사	1960	소프트커버	근대서지연구소
청춘 창간호	청춘 편집부	신문관	1914	소프트커버	근대서지연구소
개벽 28호	개벽 편집부	개벽사	1922	소프트커버	근대서지연구소
무정	이광수	회동서관	1925	소프트커버	함태영
구보 박태원 결혼식 방명록 : 구보 결혼	서울역사박물관	서울책방	2016	소프트커버	
삼국지(2권)	박태원 역	박문서관	1945	소프트커버	근대서지연구소
중국동화집	박태원 역	정음사	1946	소프트커버	근대서지연구소
이충무공행록	박태원 역	을유문화사	1948	소프트커버	근대서지연구소
중국소설선 I	박태원 역	정음사	1948	소프트커버	근대서지연구소
중국소설선 II	박태원 역	정음사	1948	소프트커버	근대서지연구소
소설가 구보 씨의 일일	박태원, 정현웅	문장사	1938	하드커버, 슬립 케이스	근대서지연구소
조선문단 4권 4호	조선문단 편집부	조선문단사	1935	소프트커버	근대서지연구소

LIST OF EXHIBITION BOOKS

도서	아티스트	출판사	발행연도	장정	소장처
율리시스 Ulysses	제임스 조이스 James Joyce	세익스피어 앤드 컴퍼니 Shakespeare and company	1924	소프트커버, 슬립 케이스	개인
小說家仇甫氏の一日	박태원, 오무라 마스오 大村益夫 역	平凡社	2006	하드커버	근대서지연구소
Dzien z zycia pisarza Kubo	박태원, 유스트나 나이바르 Justyna Najbar 역	Kwiaty Orientu	2008	소프트커버	근대서지연구소
Am Fluss(川邊風景)	박태원, 박경희, 마티아스 아우구스틴 Matthias Augustin 역	OSTASIEN Verlag	2012	소프트커버	근대서지연구소
Scenes from Chonggye Stream	박태원, 김옥영 역	Stallion Press	2011	소프트커버	근대서지연구소
조선 9월호	조선 편집부	조선총독부	1930	소프트커버	근대서지연구소
조광 2권 9호	조광 편집부	조선일보사 출판부	1936	소프트커버	근대서지연구소
삼사문학 5호	신백수 외	삼사문학사	1936	소프트커버	근대서지연구소
이상 전집 제1권 창작집	이상, 임종국 편	태성사	1956	하드커버	개인
이상 전집 제2권 시집	이상, 임종국 편	태성사	1956	하드커버	개인
이상 전집 제3권 수필	이상, 임종국 편	태성사	1956	하드커버	개인
문학사상 창간호	문학사상 편집부	문학사상사	1972	소프트커버	개인
문장 1권 3호	문장 편집부	문장사	1939	소프트커버	근대서지연구소
달밤	이태준	한성도서주식회사	1934	소프트커버	근대서지연구소
문장강화	이태준	문장사	1939	하드커버	근대서지연구소
문장강화	이태준	박문출판사	1949	소프트커버	근대서지연구소
무서록	이태준	박문서관	1941	소프트커버	소전서림
조광 1권 2호	조광 편집부	조선일보사 출판부	1935	소프트커버	근대서지연구소
정지용 시집	정지용	시문학사	1935	하드커버	근대서지연구소
기상도	김기림	창문사	1936	하드커버	함태영
시론	김기림	백양당	1947	소프트커버	함태영
이상 선집	이상	백양당	1949	소프트커버	함태영

발췌 도서 박태원, 『소설가 구보씨의 일일』(서울: 문학과지성사, 2005)

전시

구보의 구보仇甫의 九步
: 「소설가 구보 씨의 일일」 연재 90주년 기념

2023.10.13.~2024.01.28.
소전서림 북아트갤러리

주최 소전문화재단
기획·운영 소전문화재단
디자인 홍은주, 김형재

출판

구보의 구보仇甫의 九步: 박태원과 이상, 1930 경성 모던 보이

발행일 2024년 1월 30일 초판 1쇄
발행인 김원일
발행처 소전서가
주소 서울시 강남구 영동대로138길 23 소전문화재단
전화 02-511-2016
홈페이지 www.sojeonfdn.org
기획·편집 소전문화재단
글 박현수, 방민호, 공성수, 이경훈, 오영식
사진 박찬우
디자인 모스그래픽

ISBN 979-11-982750-3-5 04600
ISBN 979-11-982750-0-4 (세트)
소전서가는 소전문화재단의 출판 브랜드입니다.

소전문화재단

독서를 장려하고, 문학 창작을 후원하는 문화
예술 재단이다. 누구나 인문학과 문학을 곁에
두고 그 안에서 펼쳐지는 담론에 참여할 수
있도록 돕고자 한다.

소전서림

문학 전문 도서관 소전서림은 <흰 벽돌로
둘러싸인 책의 숲>이다. <세상에서 가장
책 읽기 편한 공간>을 지향하며, 책을
매개로 다양한 프로그램을 운영한다.

소전서림 북아트갤러리

꼭 읽어야 하는 고전 문학을 소개하고, 문학에 미술과
출판이 결합된 <북아트>를 선보이는 전시 공간이다.
다양한 기획전을 통해 문학이 지닌 표현 방법의
가능성을 살펴보고, 독자와의 접점을 만들어 가고 있다.